COUVERTURE SUPERIEURE ET INFERIEURE EN COULEUR

CATALOGUE
DE
Tableaux Précieux
ET AUTRES
OBJETS DE CURIOSITE
Formant le Cabinet de feu

Paris.
IMPRIMERIE DE A. CONIAM,
RUE DU FAUBOURG MONTMARTRE, N° 4.

1827.

CATALOGUE

DE

TABLEAUX PRÉCIEUX

Des diverses Écoles,

Et autres Objets de curiosité.

17 - 21 avril 1827

CATALOGUE

DE

TABLEAUX PRÉCIEUX

Des diverses Écoles

ET AUTRES OBJETS DE CURIOSITÉ,

TELS QU'ÉMAUX DE PETITOT, DESSINS, GRAVURES, MARBRES
ANTIQUES ET MODERNES, BRONZES, MEUBLES DE BOULE, ETC. ;

FORMANT LE CABINET
DE FEU M. LE CH^{er} FÉRÉOL BONNEMAISON,

DIRECTEUR DE LA GALERIE DE S. A. R. M^{me} LA DAUPHINE,
CONSERVATEUR DE CELLES DE MADAME, DUCHESSE DE BERRY
ET DE M^{gr} LE DUC DE BORDEAUX, ET DIRECTEUR
DE LA RESTAURATION DES TABLEAUX DU
MUSÉE ROYAL,

PAR M. HENRY,
COMMISSAIRE-EXPERT DES MUSÉES ROYAUX.

UNE EXPOSITION PUBLIQUE

De tous ces objets aura lieu les 8, 9, 10, 11, 12, 13, 14, 15, 16 avril 1827,
au domicile de feu le Ch^{er}. Bonnemaison, rue Neuve Saint-Augustin, n°. 59,
où la VENTE en sera faite aux enchères et argent comptant, les 17, 18, 19,
20, 21 dudit mois d'avril ;

Par le ministère de M^e. LACOSTE, Commissaire-Priseur,
Rue Thérèse, N°. 2,

Et de M^e. DÉA, Commissaire-Priseur, rue de Cléry, N°. 19 ;

Sous la direction de M. HENRY,
Rue de Bondy, N°. 23,

CHEZ LESQUELS SE DISTRIBUE LE PRÉSENT CATALOGUE.

PARIS.

M DCCC XXVII.

ORDRE

DANS LEQUEL SERONT VENDUS LES TABLEAUX ET AUTRES CURIOSITÉS DE LA GALERIE DE FEU M. LE CH. FÉRÉOL BONNEMAISON.

Mardi 17 avril 1827, de midi à quatre heures.

107. St-Jean-Bapte. 68. P. NEEFS. 82. SIRANI.
106. Port. d'homme. 42. A. CARRACHE. 56. J. STEEN.
126. Copie de RUBENS. 8. V. UNIET. 140. TITIEN.
127. Autre copie. PORBUS. 45. bis. VELASQUEZ.
27. SACCHI. 39. P. VERONÈSE. PALMA.
99. SUBLEYRAS. 53. CHAMPAGNE. 33. TEMPESTINO.
3. BASSAN. ALBANE. 26. ROMANELLI.
97. LEMOYNE. 7. L. CARRACHE. 45. DOSSI-DOSSO.
60. BREENBERG. 84. WERNIX. 38. CHAMPAGNE.

210. Deux Socles de Serpentine. 10
209. Piédestal de marbre. 121
206. Petit bronze : fig. d'Alexandre. 31
195. Deux bustes : bronzes antiques. 50
195. Deux bustes : bronzes modernes. 100
190. Vase de marbre sculpté. 200
203. Vase de Spat-Fluor. 800
202. Deux vases de Serpentine. 45
221. Une boîte de laque de la Chine. 142
222. Boîtes et plateau de laque. 50

(2)

Mercredi 18 Avril.

110. Sainte famille.	55. Denner.	75. J. Steen.
122. Banquier juif.	48. Brakenburg.	35. Titien.
96. P.t de Louis XIV.	9. A. Carrache.	47. J. Both.
23. Proccacini.	98. Stella.	81. Victor.
95. Lenain.	63. Lairesse.	38. P. Véronèse.
2. Baccice.	13. Del Sarte.	59. Tintoretto.
49. Breenberg.	34. Tintoretto.	— Ghirlandaio.
30. Shiavone.	18. } Carlo Maratte.	104. } D'après Raphaël.
— Musscher.	19.	105.

— Une Pendule de marqueterie de Boule.
205. Une coupe de jaune de Sienne.
220. Boîte de laque.
215. Deux vases de porcelaine de la Chine.
218. Cabinet à tiroirs où médaillier.
206. Coupe de jaune de Sienne.
204. Deux coupes de jaune de Sienne.
201. Deux tablettes de Lumachelle.
200. Deux vases de Lumachelle.
207. Grand vase d'albâtre.
233. Une boîte à couleurs.

Jeudi 19 Avril.

129. Mauperché.	— P. Neefs.	31. Seb. del Piombo.
111. Port. d'homme.	78. Teniers.	37. Verocchio.
4. Bassan (école de).	61. Du Jardin.	141. Perugin.
120. Buste de Jésus.	66. Lingelbach.	147. Bonone.
40. Mariage de la Vierge.	15. Guaspre.	137. (ter). Victor.
	8. Aug. Carrache.	5. Paris Bordonne.
20. G. Mazzuoli.	16. Guide.	29. Schedone.
57. Elsheymer.	28. Schedone.	17. Giordano.
— Agar renvoyée.	72. Rubens.	
51. Brueghel.	138. Bronzin.	

— Pendule de marqueterie de Boule.
194. Tête d'enfant, sculptée en bois.
193. Terre cuite.
208. Vase étrusque.
191. Figures d'ivoire.
192. Vase d'ivoire.
189. Figure de marbre.
227. Portrait en buste du Duc de Berry : bronze.
— Deux vases de porcelaine, forme de seaux.
— Secrétaire à panneaux de laque.
— Guéridon à table de jaspe sanguin.

Vendredi 20 Avril.

109. Sainte famille.	71. REMBRANDT.	149.	
131. D'après RIGAUD.	64. { LAIRESSE.	150.	
— Baptême de St.-	65.	151. { PETITOT.	
Jean.	25. RAPHAEL	152.	
6. CAMBIASO.	60. VAN HUYSUM.	153.	
22. PALMA.	52. CHAMPAGNE.	44. VÉLASQUEZ.	
87. BAUJIN.	93. CLAUDE LORRAIN.	148. FR. HERRÉRA.	
85. E. DE WITTE.	100. CORRÈGE.	74. P. SNAYERS.	
77. J. STEEN.	41. ALONZO-CANO.	73. RUBENS et SNAYERS.	
11. MARIA-CRESPI.			

236. Écuelle de porcelaine de Sèvres.
229. Deux aiguières de bronze.
228. Deux bustes de bronze : Sénèque et Aristote.
197. Deux bustes de bronze : Vitellius et Alexandre-Sévère.
— Quatre tronçons de colonne de granit vert oriental.
199. Une coupe de porphyre vert.
187. Faune antique, de marbre de Paros.
188. Appoline : figure antique de marbre de Paros.
216. Commode en marqueterie de Boule.
— Deux commodes de marqueterie avec mosaïque.
— Deux buffets de marqueterie :

Samedi 21 Avril.

67. Mabuse.	54. Cranack.	— Laroche.
12. D. Crespi.	56. Diépenbeck.	79. D. Teniers.
83. De Vos.	143. Albert Durer.	36. Titien.
91. M. Daignan.	100 bis. } Truchot.	59. Van Huysum.
— M. Coignet.	101.	86. Wouwerman.
— C.te de Praud'hon.	94. M. Garneray.	42. Murillo.
— M. Lacroix.	88. Bonnemaison.	89. } Bonnemaison.
— Swebach.	100. J. Vernet.	90.
— M. Lavauden.	223. M. Berré.	
62. Kobell		

— Pendule en marqueterie de boule.
234. Un pupitre à quatuor.
23. Une table de bois de citron.
232. Une petite table à dessus d'agathe orientale.
237. Deux petites bibliothèques en marqueterie.
219. Deux bibliothèques d'acajou.
230. Deux grandes bibliothèques de marqueterie.
235. Une pendule régulateur.
211. Deux gaînes d'acajou.
212. Deux piédestaux de bois.
213. Deux tronçons de colonne de stuc.
216. Quatre forts bustes de marbre.
— Un buste de marbre.
— Une colonne de marbre.

Lundi 23 avril.

Le reste des Tableaux, les Dessins et les Estampes.

ERRATA.

Page 9, lignes 12 et 13, affection tendre, *lisez* affliction calme.
Page 11, ligne 18, grand prime, *lisez* grand prince.
Page 28, ligne 26, démontre, *lisez* démontrent.
Page 33, ligne 11, le genoux, *lisez* le genou.
Page 39, ligne 23, ruine, *lisez* ruines.
Page 42, ligne 29, ses longs, *lisez* ces longs.
Page 43, ligne 1, peintures, *lisez* peinture.
Page 46, ligne 14, groupées *lisez* groupés.
Page 49, ligne 3, attérés, *lisez* attirés.
Page 50, ligne 21, d'objet, *lisez* d'objets.
Page 53, ligne 23, exécutée, *lisez* exécuté.
Page 56, ligne 3, quant, *lisez* quand.
Page 61, ligne 15, prets, *lisez* près.
Page 77, n° 154, Bonnemaison (le Ch'), *lisez* Bralle Nonanteuil et Lancrenon (MM.).
Page 78, n° 173, Lecomte, *lisez* Aubry-Lecomte.
Page 79, n° 178, Galerie de Florence, etc., *ajoutez* avant la lettre.
Page 79, n°. 183, Estampe lithographiée, *lisez* Estampes lithographiées.
Page 79, n°. 184, Estampe lithographiée, *lisez* Estampes lithographiées.
Page 79, n°. 186, d'eau forte, *lisez* d'eau-fortes.
Page 87, n° 225, Suite d'études, etc., d'après les dessins du Ch' Bonnemaison, *lisez* plusieurs suites ou livraisons complètes, etc., d'après les dessins de divers artistes.

AVANT-PROPOS.

Nous n'avons pas la prétention de donner une note historique sur l'artiste distingué à la succession duquel appartiennent les objets inscrits dans ce Catalogue; d'ailleurs, une note de ce genre serait, ici, comme jetée au vent; car quel est le catalogue de tableaux dont la durée aille au-delà du jour qui le rend utile à quelques amateurs seulement? Montrer le Ch^r Féréol Bonnemaison sous le double aspect de peintre habile et de curieux très-versé dans la connaissance des anciens tableaux; faire apercevoir dans les talens qu'on lui a généralement reconnus, non-seulement les principes du goût éclairé qui l'a conduit dans le choix des principales peintures de son cabinet, mais encore la sûreté des jugemens qu'il en a portés, voilà toute la tâche que nous avons à remplir, et dans les bornes de laquelle nous nous renfermons.

Si, comme on le croit assez généralement, l'exercice de la peinture est d'un grand secours aux personnes qui veulent apprendre à distinguer les diverses écoles, et la manière propre de chacun des maîtres qui s'y sont rendus célèbres, il ne faut pas s'étonner que le Ch^r Féréol Bonnemaison fût devenu un des connaisseurs les plus renommés de notre siècle : la nature l'avait fait peintre, et

plusieurs de ses ouvrages en ont donné une preuve éclatante.

A l'âge de seize ans, il obtint le premier prix de dessin à l'Académie de Montpellier, et y passa incontinent du banc des élèves au rang des professeurs.

Peu de temps après, il vint à Paris, dans le but d'y consulter les grands maîtres; mais à peine y fut-il arrivé, qu'il songea à s'expatrier. Les fureurs du fanatisme *révolutionnaire* l'épouvantaient; la capitale n'était plus le séjour des arts; il fut les chercher en Angleterre, qui dès-lors était riche en grands modèles.

Dans des temps plus calmes, il revint en France et s'y fit un nom, par ses deux tableaux de *la Rentière demandant l'aumône*, et du *Jeune garçon étudiant son rudiment*. Ces ouvrages, exposés au salon du Louvre, y firent une vive sensation; la rentière, surtout, frappa d'autant plus les esprits, qu'indépendamment de cette vérité de nature, de ce prestige de coloris qui lui attiraient tous les regards, c'était encore l'image touchante d'une classe de malheureux, que la création du papier-monnaie avait mis dans l'humiliante nécessité de tendre la main aux passans, dans tous les coins de Paris.

Plus tard, le Ch^r. Bonnemaison exposa *la jeune Fille effrayée par l'orage*, dont on trouve la description au N° 88 de ce catalogue.

Au salon de 1806, il fit paraître deux portraits : celui du comte de Caulaincourt représenté en pied, et celui du général du génie Vallongo, militaire d'un grand mérite, que l'armée d'Italie perdit au siège de Gaëte. On admira beau-

coup ces deux ouvrages ; mais le jugement qu'on porta du dernier, mérite particulièrement d'être transcrit ici (1).

Le Ch^r Féréol Bonnemaison exposa encore dans les années 1812, 1814 et 1817, beaucoup de portraits qui soutinrent dignement sa réputation de bon peintre; mais cette réputation n'était pas la seule qu'il voulut acquérir.

Tandis que dans les expositions du Louvre, il partageait avec nos meilleurs artistes les palmes que la voix publique leur décernait, un goût marqué pour les ouvrages des anciennes écoles le portait à étudier avec une extrême application, et à classer dans sa mémoire les indices plus ou moins apparens à l'aide desquels on parvient à reconnaître de quel auteur est un tableau anonyme; et cette seconde étude fut encore couronnée du plus entier succès; il avait acquis un tact parfait; personne ne jouissait plus universellement que lui de la réputation de connaisseur.

Un prince ami des arts et sincèrement regretté par tous les Français, apprécia, dès son retour en France, les talens de cet artiste, et daigna l'honorer de son auguste protection. Dans le même temps (en 1814), S. M. Louis XVIII

(1) « Ce portrait, l'un des plus beaux du salon, peut-être le
» mieux peint, est ignoré de la multitude; mais il est apprécié à sa
» juste valeur par le petit nombre des connaisseurs : peint, mo-
» delé, étudié, il tourne. C'est de la chair; les yeux sont animés,
» la bouche respire la plus haute expression. Ce personnage n'a pas
» l'air d'être venu chez son peintre pour dire : peignez-moi ; c'est
» le peintre, au contraire, qui l'a saisi et qui a deviné la situation
» la plus expressive. » (Le Pausanias français, ou Description des tableaux du salon de 1806, page 210.)

lui accorda la croix de la Légion-d'Honneur, et bientôt après il fut décoré de celle de Saint-Charles, en récompense des soins qu'il avait donnés à la restauration (1) de cinq tableaux de Raphaël, appartenant à la cour d'Espagne.

Le Ch' Féréol Bonnemaison reçut en 1816 une grande preuve de l'intérêt qu'il avait eu le bonheur d'inspirer à S. A. R. Mgr. le duc de Berry. Ce prince, non content de se l'être attaché en qualité de conservateur de sa propre galerie, voulut encore qu'il fut fait directeur de la restauration des Tableaux du Musée royal.

Aux preuves inestimables de bonté, de confiance et de protection qu'il perdit, à la mort du prince qui les lui prodiguait, succédèrent les témoignages non moins précieux de la bienveillance de S. A. R. MADAME duchesse de Berry; et le premier fruit qu'il en retira fut le double titre

(1) Plusieurs tableaux, parmi lesquels il y en avait cinq de la main de Raphaël, avaient été apportés d'Espagne, et confiés au Ch' Féréol Bonnemaison pour être restaurés. Ils étaient tous dans le plus mauvais état; mais ceux de Raphaël étaient en outre menacés d'une ruine très-prochaine, les panneaux sur lesquels ils avaient été peints, tombant en poussière à la moindre secousse, tant ils étaient vermoulus; ces tableaux touchaient donc au moment de leur entière destruction, quand la cour d'Espagne les fit réclamer, et manifesta le désir absolu de les ravoir tels qu'ils étaient. Le Ch' Féréol Bonnemaison qui avait jugé du danger imminent qu'ils couraient, fit ses observations à ce sujet, et persévéra à ne les rendre qu'après avoir employé des moyens efficaces pour en assurer la conservation; ainsi les arts doivent à sa prévoyante fermeté la nouvelle existence de cinq chefs-d'œuvre.

de conservateur de la galerie de cette princesse, et de celle de son royal fils, le jeune duc de Bordeaux (1).

En 1823, il reçut encore le diplôme de directeur de la galerie de S. A. R. M^{me} la Dauphine, et presqu'en même temps une médaille d'or, à l'occasion du bel ouvrage qu'il a mis au jour sous le titre de *Galerie lithographiée des tableaux de S. A. R.* Madame, *duchesse de Berry* (2).

Ce sont là des faits. Nous ne les avons pas rapportés dans le but d'en composer une apologie, mais uniquement pour faire savoir aux étrangers de quelle distinction a joui l'artiste aux lumières duquel on doit le choix des peintures et autres curiosités dont nous publions le catalogue. Ne devions-nous pas désirer que la vérité de nos annonces trouvât une garantie de plus, dans la réputation, dans la haute confiance, dans la confiance générale que valurent à l'artiste dont nous parlons, des talens et un genre de connaissances que nul homme de bonne foi n'a jamais songé à lui con-

(1) Depuis que la mort a enlevé le duc de Berry à l'amour des Français, sa galerie de tableaux a été divisée en deux portions; l'une, composée des peintures modernes, appartient à S. A. R. Madame, duchesse de Berry, qui se plaît à l'augmenter de jour en jour; l'autre appartient à S. A. R. le duc de Bordeaux. Ces deux divisions forment deux galeries dont chacune a maintenant son conservateur particulier.

(2) Le Ch^r Féréol Bonnemaison s'efforça constamment de mériter les bonnes grâces dont plusieurs de nos princes l'ont honoré. Son attachement pour eux fut invariable, et jusqu'au dernier moment on l'a vu remplir avec exactitude les devoirs que lui imposaient ses différens emplois.

tester. On ne saurait offrir aux personnes absentes, trop de motifs de créance, trop de points d'appui, trop de sûretés, quand on leur signale, comme nous le faisons ci-après, des ouvrages plus ou moins capitaux de Raphaël, du Corrége, du Titien, de Rubens, de Murillo, de Sebastien del Piombo, des Carraches, du Schedone, de Guido-Reni, de Claude-Lorrain, des Wouwerman, Both, Steen, Vander-Heyden, Van Huysum et autres grands maîtres des diverses écoles. Sans ces sûretés, quel étranger, ne pouvant s'assurer par lui-même de la vérité de pareils noms, oserait commander l'achat d'aucun des tableaux qui en sont décorés.

TABLE DES PEINTRES

Dont les noms figurent dans le cours de ce Catalogue.

ÉCOLES D'ITALIE.

Nos. 1. ALBANI (Francesco.)
2. BACICCIO (Giovani-Battista Gauli.)
3.\
4.} BASSANO (Jacopo da Ponte, dit.)
5. BORDONE (Paris.)
6. CAMBIASO (Lucas.)
7. CARRACCI (Lodovico.)
8. CARRACCI (Agostino.)
9. CARRACCI (Antonio.)
10. CORREGIO (Antonio Allegri, dit.)
11. CRESPI (Giuseppe Maria.)
12. CRESPI (Daniele.)
13. DEL SARTO (Andréa Vannucci, dit.)
14. DOSSI DOSSO.
15. GUASPRE (Gaspar Dughet.)
16. GUIDO (Reni.)
17. GIORDANO (Luca.)
18.\
19.} MARATTI (Carlo.)
20. MAZZUOLI (Girolamo.)
21.\
22.} PALMA (Jacopo.)
23. PROCACCINI (Giulo Cesare.)
24. PROCACCINI (Camille.)

25. Raffaello Sanzio.
26. Romanelli (Francesco.)
27. Sacchi (Andrea.)
28.
29. } Schedone (Bartolommeo.)
30. Schiavone (Andrea.)
31. Sebastiano del Piombo.
32. Sirani (Elisabetta.)
33. Tempestino.
34. Tintoretto (Jacopo Robusti, dit.)
35.
36. } Tiziano (Vecellio.)
37. Verocchio (Andrea.)
38.
39. } Véronèse (Paolo Caliari, dit.)
40.

ECOLE ESPAGNOLE.

41. Cano (Alonzo.)
42.
43. } Murillo (Barthelemy Esteban.)
44.
45. } Velasquez (Don Diego Silva.)
46.

ECOLES FLAMANDE ET HOLLANDAISE.

47. Both. (Jean et André.)
48. Brakenburg (Renier.)
49.
50. } Bréenberg (Bartholomé.)
51. Breughel (Jean.)
52.
53. } Champagne (Philippe de.)

54. Cranach (Lucas.)
55. Denner (Balthasar.)
56. Diepenbeke (Abraham.)
57. Elsheymer (Adam.)
58. Heyden (Jean Vander.)
bis 59.
60. } Huysum (Jean Van.)
60.
61. Jardin (Karel du.)
62. Kobell (J.)
63.
64. } Lairesse (Gérard de.)
65.
66. Lingelbach (Jean.)
67. Mabuse (Jean de.)
68. Neefs (Pierre.)
69. Neer (Art. Vander.)
70. Porbus (François.)
71. Rembrandt (Paul.)
72. Rubens (Pierre Paul.)
73. Rubens et Snayers.
74. Snayers (Pierre.)
75.
76. } Steen (Jean.)
77.
78.
bis 78. } Teniers fils (David.)
79.
80. Vertangen (Daniel.)
81. Victoor (Jean.)
82. Vliet (Henry Van.)
83. Vos (Simon de)
84. Weenix (Jean.)
85. Witte (Emmanuel de.)
86. Wouwerman (Philippe.)

ECOLE FRANÇAISE.

87. BAUJIN (Lubin.)
88. }
89. } BONNEMAISON (Le chevalier Féréol.)
90. }
91. DAGNAN. (M.)
bis 92. } CALLOT (Jacques.)
92. }
93. GELÉE (Claude), dit le Lorrain.
94. GARNERAY (M.)
95. LENAIN (Louis.)
96. MIGNARD (Pierre.)
97. MOYNE (François le.)
98. STELLA (Jacques.)
99. SUBLEYRAS (Pierre.)
100. VERNET (Joseph.)
bis 100. } TRUCHOT ()
101. }

ARTICLES OMIS.

ÉCOLE ITALIENNE.

bis 137. PADOVANINO (Alessandro Varotari.)

ÉCOLE HOLLANDAISE.

ter 137. VICTOOR (Jean.)

CATALOGUE
DE
TABLEAUX PRÉCIEUX
ET AUTRES OBJETS DE CURIOSITÉ.

ECOLES D'ITALIE.

ALBANE (Francesco Albani.)

1. L'Enfant-Jésus sur les genoux de sa mère. — *Tableau ceintré, peint sur cuivre, hauteur huit pouces, largeur sept pouces.*

Marie est assise et vue à mi-corps. Ses yeux baissés sont fixés sur un livre qu'elle tient de la main droite; sur sa main gauche mollement étendue sur ses genoux, repose son divin Fils, qui lui passe ses petits bras caressans autour du cou. La vivacité de cet enfant contraste agréablement avec le calme de sa mère; distrait, il se tourne vers le spectateur, et sa jolie figure s'anime du plus gracieux sourire. Marie lit avec recueillement; sur son front virginal est empreinte l'inaltérable pureté de son âme, c'est la candeur même.

Dans un sujet aussi souvent répété par tous les peintres, l'*Albane* ne pouvait nous rien offrir de particulier ni de remarquable, que cette grâce et cette amabilité qui font le charme de tous ses ouvrages.

BACICCE (Giovanni-Battista Gaulli, dit Baciccio.)

2. Saint Bruno prosterné aux genoux de la Vierge et de son

Fils. — *Toile, hauteur trois pieds, largeur deux pieds quatre pouces.*

Assise sur un nuage, au milieu d'une gloire, la sainte Vierge soutient de la main gauche l'Enfant Jésus qui est assis sur elle, et de sa droite fait jaillir du lait de son sein vers la bouche de saint Bruno. Cette nourriture divine que le pieux moine reçoit avec tous les signes de la plus profonde humilité, est sans doute le mystérieux symbole de la bienveillance maternelle que la Vierge daigne étendre sur tous les enfans de Dieu, qui ont en elle une dévotion particulière.

BASSAN (Jacopo da Ponte, dit il Bassano.)

3. La nativité de Notre-Seigneur. — *Bois; hauteur quatorze pouces, largeur onze pouces.*

Le Fils de Dieu, nouveau né, reçoit dans une étable les hommages des bergers.

Ce petit tableau du Bassan nous semble se recommander sous deux rapports; d'abord, parce qu'il est plus achevé que ne le sont en général les ouvrages de ce maître; en second lieu, parce que ses dimensions le rendent *plaçable* dans tous les cabinets. Nous parlerions aussi de sa couleur, si l'on ne savait que les Bassan ont tous excellé dans cette partie de leur art.

BASSAN (Ecole de)

4. Jésus au jardin des Oliviers. — *Toile; hauteur trois pieds six pouces, largeur quatre pieds six pouces.*

Notre-Seigneur à genoux, la tristesse peinte sur le visage, et chargé d'une lourde croix, reçoit le calice des mains de l'ange envoyé du ciel pour le consoler, et se résigne à la volonté de son père. A quelques pas de Jésus, on voit les trois apôtres Pierre, Jacques et Jean qui se sont endormis, malgré la recommandation

qu'il leur avait faite de veiller. Plus loin, on distingue la troupe de
gens armés auxquels Judas va livrer son maître.

BORDONE (Paris.)

5. Portrait d'homme. — *Toile; hauteur trois pieds dix pouces, largeur trois pieds.*

Ce portrait est celui d'un homme de guerre. Il est représenté à mi-cuisse, nu-tête et vêtu d'une cuirasse enrichie de dorure. De la main droite il tient un bâton de commandement qu'il appuie sur sa hanche; à sa gauche, est une table sur laquelle on remarque un casque orné d'un panache.

Bordone a donné de la vivacité à ses têtes, et montré du goût dans le choix des costumes. Pour son coloris, ne pouvant le rendre plus vrai que celui du Titien, il voulut du moins, selon Lanzi, le rendre plus agréable et plus varié. Ce peintre, appelé à la cour de François II, où il fut occupé, travailla ensuite pour celle de Charles IX; il est donc vraisemblable que le portrait dont nous venons de parler, est celui d'un connétable ou maréchal de France de ce temps-là.

CAMBIASE (Lucas Cambiaso.)

6. Allégorie sur la fragilité des choses humaines. — *Toile; hauteur cinq pieds, largeur trois pieds sept pouces.*

Une jeune femme assise sur un lit, et s'appuyant de la main droite sur un miroir qu'elle a peut-être pris plaisir à consulter, fait de sérieuses réflexions en considérant une tête de mort qu'elle tient de l'autre main. Au pied du lit apparaît le Temps, sous la figure d'un vieillard, qui emporte un enfant dans ses bras. Le Temps, a dit un de nos grands poètes, détruit tout ce qu'il fait naître, à mesure qu'il le produit.

CARRACHE (Lodovico Carracci).

7. Prière a la Vierge. — *Cuivre; hauteur douze pouces, largeur huit pouces.*

Une Madone couronnée d'une espèce de thiare d'or, et vêtue d'une ample robe de dentelle toute couverte de joyaux précieux, est érigée sur un autel. Devant cette image sacrée, que les fidèles ont enrichie de leurs dons, se prosterne saint Charles-Borrhomée accompagné d'un moine, de Madeleine-la-Pécheresse, et d'une pauvre femme tenant un enfant par la main. Le pieux et charitable archevêque de Milan, à genoux, les bras élevés, paraît surtout animé de la plus ardente ferveur. Les personnages dont il est entouré, expliquent indubitablement que les prières qu'il adresse à la Vierge, ont pour objet d'invoquer sa puissante protection en faveur des communautés religieuses qu'il créa ou réforma, et des autres établissemens qu'il fit pour les pauvres, les orphelins et les filles qui, après s'être égarées, voulaient rentrer en grâce avec Dieu. Car quel autre sens pourrait-on prêter à la présence de cette femme, de cet enfant, et surtout à celle de Madeleine, dont l'attitude, au lieu de nous montrer une femme qui s'élève à la prière, ne peint que l'affaissement d'une infortunée qu'accable le poids de son repentir.

Avons-nous bien interprété les intentions du peintre? C'est sur quoi nous nous en remettons à la sagacité des personnes qui sont plus versées que nous dans la connaissance des allégories ou fictions mystiques. Tout ce que nous osons affirmer; c'est qu'il n'y aura qu'une voix parmi les connaisseurs, touchant le mérite, la rareté et la parfaite conservation du tableau.

CARRACHE (Agostino Carracci).

8. La sépulture de Jésus-Christ. — *Toile; hauteur trois pieds neuf pouces, largeur cinq pieds, trois pouces.*

A la gauche du tableau, tout près d'un rocher, Joseph d'Arimathie

et Nicodème, aidés de l'apôtre saint Jean, soutiennent le corps de Jésus-Christ étendu sur un linceuil, et le portent vers le sépulcre où ils vont le déposer. Du côté opposé, la Vierge assise par terre, est dans un tel état d'abattement, qu'elle n'a plus que la force de suivre d'un regard presqu'éteint les restes de son divin fils : on dirait que toutes ses facultés vont s'anéantir; on ne peut la regarder sans en être vivement ému. Deux saintes femmes sont avec Marie; l'une tendant tristement les bras vers l'objet adoré qui cause ses pleurs; l'autre abimée dans la douleur, et se couvrant le visage de ses deux mains.

Ces trois dernières figures sont pleines de sentiment; leurs expressions bien conçues, variées avec habileté, décèlent une affection tendre ou profonde, suivant le dégré d'affection qui la produit. Les traits de l'Homme-Dieu, quoiqu'inanimés, respirent encore la douceur et la bonté. Ses disciples lui rendent les derniers devoirs avec le calme qui convient à leur caractère. En voyant cette femme qui se cache le visage, on se souvient de l'Agamemnon de Timanthe; c'est une manière ingénieuse de diversifier les effets de la douleur, dont le célèbre Poussin a fait usage dans plusieurs de ses compositions.

Pour exécuter une peinture aussi touchante, il fallait en bien posséder le sujet, et donner, pour ainsi dire, à chacun des personnages, une âme et un corps en même temps. La couleur, d'un effet doux et mélancolique, est parfaitement appropriée à la scène. Le pinceau, par son moelleux, rappèle celui du Corrége que les Carraches étudièrent avec une prédilection toute particulière.

CARRACHE (ANTONIO CARRACCI).

9. LES SAINTES FEMMES GARDANT LE CORPS DE JÉSUS-CHRIST DÉTACHÉ DE LA CROIX. — *Tableau peint à fresque, transporté sur toile; hauteur quatorze pouces, largeur dix pouces six lignes.*

Les disciples de Jésus-Christ, après l'avoir détaché de la croix,

l'ont laissé sous la garde de Marie et des saintes femmes, pendant qu'ils sont allé préparer sa sépulture. Dépôt précieux! affreux moment! la tendresse de Marie a trompé son triste cœur: elle a voulu que le corps inanimé de son fils reposât contre ses genoux; elle a cru pouvoir le contempler encore, et peut-être le serrer une dernière fois dans ses bras; mais un tel adieu est au-dessus des forces d'une mère: Marie s'évanouit et tombe dans les bras de deux des saintes femmes. La Madeleine, à genoux aux pieds de son divin maître, voudrait suivre jusque dans la tombe celui dont la douce éloquence a si souvent tempéré l'amertume de ses regrets.

Disons-le en un mot: que d'expression dans cette peinture toute heurtée qu'elle est! et comme tout y rend d'une manière pathétique les attristans effets de la douleur et de la mort!

Nous appèlerons avec d'autant plus de confiance l'attention des amateurs sur ce tableau, qu'ils verront rarement des peintures à fresque qui présentent, dans un aussi petit cadre, tout l'intérêt et toutes les richesses d'une grande composition.

CORRÈGE (Antonio Allegri, dit il Corregio).

10. Jupiter et Danaé. — *Toile; hauteur quatre pieds dix pouces, largeur cinq pieds dix pouces.*

Une perte irréparable que les amis des arts ne pourront s'empêcher de regretter long-temps, c'est celle de la magnifique galerie de tableaux qui se voyait au Palais-Royal, et qui, dès les commencemens de notre révolution, fut transportée toute entière, vendue et dispersée à Londres. Ce fut alors, pour la première fois, que l'un des plus précieux morceaux de cette grande collection, la fameuse Danaé du Corrége, honora le cabinet d'un simple particulier. Elle fut acquise par M. Hope, amateur distingué par son goût pour les productions des écoles d'Italie. Après sa mort elle passa dans les mains de M. Emerson, qui la vendit au chevalier Bonnemaison. On conçoit quel dut être l'enchantement de ce dernier, capable

comme il l'était de sentir vivement le mérite et le prix d'une aussi belle peinture, lorsqu'il l'eut retrouvée, on pourrait presque dire reconquise, dans un pays où l'on fait gloire de rassembler et de payer au poids de l'or tout ce que les arts ont produit de plus parfait.

Si, quelque remarquable que puisse être un tableau, il emprunte, aux yeux de beaucoup d'amateurs, un nouveau lustre du rang éminent des personnages qui l'ont possédé, nous ne devons pas négliger de dire que la Danaé du Corrége se recommande, sous ce rapport, par les titres les plus brillans, comme nous allons le voir.

Le Corrége la peignit ainsi que la Léda (1) qui est à Berlin, pour Frédéric II duc de Mantoue; et ce fut en voyant ces deux tableaux, que Jules Romain, qui était au service de ce prince, dit : *Non aver veduto colorito nessuno, ch'aggiugnesse a quel segno*. Le duc qui les avait commandés pour les offrir à Charles-Quint, en fit hommage à cet empereur lorsqu'il vint à Bologne, pour s'y faire couronner par Clément VII; et Vasari remarque qu'ils étaient bien dignes d'un aussi grand prime : *Cosa veramente degna di tanto Principe*. De son côté, Lanzi observe, à cette occasion, que Jules Romain ne s'offensa point de ce que le duc de Mantoue, voulant faire un présent de tableaux à Charles-Quint, lui préféra le Corrége pour les exécuter.

La Léda et la Danaé furent alors transportées en Allemagne. Sous le règne de Rodolphe elles furent placées, avec beaucoup d'autres chefs-d'œuvre, dans le palais de Prague, où cet empereur avait

(1) Cette Léda est précisément de la grandeur de la Danaé, et lui servait de pendant. C'est la même qui fut mutilée par ordre du duc d'Orléans, fils du régent, et donnée à Charles Coypel. Après la mort de ce peintre, elle fut achetée par un sieur Pasquier, qui la revendit au roi de Prusse, après y avoir fait repeindre une tête en place de celle qui avait été coupée et jetée au feu.

formé un superbe cabinet, ainsi que nous l'apprend Puffendorff dans son histoire de Suède.

La ville de Prague ayant été depuis conquise et saccagée par les Suédois, le vainqueur ordonna que les plus beaux tableaux qui s'y trouvaient fussent enlevés et emportés à Stockholm, pour y servir à l'ornement de son palais. Ce fut là que Sébastien Bourdon découvrit en 1652 la Léda et la Danaé du Corrége (1), et que les sauvant de l'oubli où elles étaient tombées, il les releva au rang glorieux qu'elles avaient si long-temps occupé. Alors la reine Christine, à qui ce peintre avait fait connaître tout le mérite de ces deux merveilles, y prit tant de goût, que, trouvant plus difficile de s'en détacher que du trône auguste où son rang l'avait placée, elle les emporta à Rome avec ce qu'elle avait de plus précieux et de plus en rapport avec ses inclinations. Après la mort de cette reine, ces deux tableaux passèrent entre les mains de Don Livio Odescalchi, des héritiers duquel le duc d'Orléans, régent de France, les acheta avec d'autres, pour 90,000 écus romains.

Cet historique de la Léda et de la Danaé du Corrége est conforme à ce qu'en a écrit Mengs. « Il y a en France, dit-il, quelques ta-

(1) Mengs prétend qu'à Stockholm, la Léda et la Danaé servirent de contrevens aux fenêtres d'une écurie. On doit regarder cette anedôte comme supposée. Deux peintures sur toile, employées quelques semaines seulement, à un pareil usage, n'en auraient pas été retirées sans des accidens notables, dont les traces seraient restées visibles. La vérité est que, depuis la prise de Prague et la mort précipitée de Gustave Adolphe, ces tableaux étaient restés dans un garde-meuble, jusqu'à l'arrivée du Bourdon à la cour de Stockholm, et que Christine en ayant parlé à ce peintre et l'ayant chargé de lui en dire son avis, ce fut lui qui lui en révéla le mérite et la grande valeur. Le Bourdon fit plus encore, et nous sommes charmés de rendre cette justice à sa mémoire. La reine, voyant combien il admirait ces peintures, daigna les lui offrir; mais, aussi généreux qu'elle, cet artiste les refusa, en lui observant qu'ils étaient les plus beaux de l'Europe, qu'elle ne devait pas s'en dessaisir. (D'Argenville, *Vie de S. Bourdon.*)

« bleaux du plus beau style du Corrége, entr'autres, les deux dont
» le duc de Mantoue fit présent à Charles-Quint, et que le duc
» d'Orléans acheta des héritiers du duc de Bracciano : l'un est une
» Léda, et l'autre une Danaé. L'empereur avait fait placer ces deux
» tableaux dans le palais impérial à Prague, où ils restèrent jusqu'à
» la fameuse guerre de trente ans, que cette ville ayant été sacca-
» gée par les Suédois, Gustave Adolphe les fit transporter à Stoc-
» kholm. Après la mort de ce roi, les deux tableaux du Corrége
» restèrent, avec plusieurs autres, dans l'oubli, pendant la mino-
» rité de la reine Christine qui, après son abdication, les fit trans-
» porter avec elle à Rome... Après la mort de cette reine,
» ces deux tableaux passèrent entre les mains de Don Livio Odes-
» calchi..... »

Il est vrai que Mengs ajoute plus bas, entr'autres remarques tout-à-fait dénuées de fondement : « On ignore si la Danaé sub-
» siste encore; du moins est-elle si bien gardée, que personne, *à
» ce qu'on prétend*, ne peut parvenir à la voir. »

Si Mengs eût été mieux informé, il n'aurait pas émis ce doute sur l'existence de la Danaé, dans la galerie du Palais-Royal. Aussi le traducteur de son ouvrage a-t-il relevé cette inexactitude, par la note que voici : « Le tableau de Danaé se trouve encore dans la
» galerie du Palais-Royal, et peut s'y voir tous les jours; il est
» même supérieurement bien conservé (1).

Ce qui n'est pas moins décisif que cette note, c'est la collection d'estampes publiées vers 1780, sous le titre de galerie du Palais-Royal; collection où se trouve la gravure de la Danaé avec l'expli-
cation suivante.

(1) Mengs n'aurait pas dû se contenter d'un simple ouï-dire, quand il lui était si facile d'aller aux informations. Rien, d'ailleurs, ne l'autorisait à croire que la Danaé eût été mutilée ou cachée, la bienséance observée dans la composition de ce tableau permettant à tous les yeux de s'y arrê-
ter. De simples nudités ne blessèrent point les regards du vertueux Louis

« Danaé, renfermée par ordre d'Acrise, son père, roi d'Argos,
» dans une tour d'airain, paraît assise sur un lit dont un Amour
» adolescent soulève le drap qu'elle retient faiblement (1). Jupiter,
» devenu amoureux de Danaé, descend dans sa prison, enveloppé
» d'un nuage d'or, d'où tombent des pièces d'or en forme de pluie.
» Deux petits Cupidons tiennent une pierre de touche sur laquelle
» l'un éprouve une des pièces d'or, et l'autre une flèche qu'il faut
» supposer du même métal.

» Ce sujet fabuleux, sur lequel se sont exercés les pinceaux des
» plus grands maîtres, est composé de la manière la plus ingénieuse
» et la plus intéressante. On y trouve la délicatesse du pinceau, la
» beauté du coloris réunies aux grâces sublimes de l'expression, que
» les curieux et les connaisseurs ne retrouvent nulle part, réunies
» d'une manière aussi ravissante que dans les ouvrages du Cor-
» rége.

» La belle conservation de ce tableau le rend l'un des plus
» précieux de la magnifique collection dont il fait partie. »

Quiconque examinera scrupuleusement ce tableau, pensera, sans
doute, comme nous, que le Corrége le peignit lorsqu'il était au

d'Orléans au point de lui en faire ordonner la destruction. Deux ouvrages
seulement lui parurent contraires à la pudeur, et furent retranchés de sa
galerie; il fit détruire celui de Jupiter et Io, et donna la Leda à Coypel,
après en avoir fait ôter la tête seulement; ce qui prouve, comme nous
venons de le dire, que la nudité, sans indécence, obtint grâce à ses yeux
du moins dans tous les objets d'art.

(1) L'auteur de cette description a mal interprété l'action de Danaé, en
disant qu'*elle retient faiblement le drap*. Ces mots font supposer de la part
de l'Amour une intention que le Corrége n'a nullement voulu exprimer.
Danaé ne songe qu'aux gouttes d'or qu'elle regarde avec autant d'inno-
cence que de surprise; et l'Amour, les yeux fixés sur le nuage, ne soulève
la draperie que pour les recevoir. Aussi Mengs, dans l'explication qu'il a
donnée de ce tableau, dit-il que l'Amour soutient la draperie qui sert à
recevoir la pluie d'or.

faite de son merveilleux talent. Toutes les têtes ont un rapport frappant avec celles de ses ouvrages les plus célèbres, et sont toutes remplies de cette naïveté, de cette candeur *plus vraie qu'apparente*, comme l'a dit Annibal Carrache, qui leur donnent un charme si inexprimable et un caractère si particulier. La figure de Danaé, celle de l'Amour adolescent sont d'une rondeur et d'un moelleux sans exemple; leurs corps se déploient avec grâce; les formes en sont d'un choix exquis; et l'on y distingue bien ces lignes ondulées que le Corrége observa, sans cesse et avec la plus grande attention. Les deux enfans sont remarquables par la finesse de leur expression. Il y a en outre dans l'effet général, une douceur d'harmonie, une sorte de mystère qui s'accordent parfaitement avec le sujet. L'empâtement et la fonte des couleurs sont, dans leur genre, aussi admirables que toutes les autres parties du tableau.

On lit dans le dictionnaire des arts de peinture, sculpture et gravure : « Le duc d'Orléans possède douze tableaux du Corrége ; » les plus célèbres sont l'Io et la Danaé. » Celle-ci a été gravée deux fois, la première par Duchange; la seconde dans la collection d'estampes, intitulée *galerie du Palais-Royal*.

On trouvera peut-être que nous avons été un peu longs dans cet article : à cela nous répondrons d'avance que l'importance du tableau nous a paru l'exiger. Il s'agit d'une production capitale du Corrége ; il fallait démontrer que sa fameuse Danaé, qu'on a admirée à Mantoue, à Prague, à Stockholm, à Rome, à Paris, qui a été transportée à Londres et rapportée en France, est bien la même qu'on admire maintenant dans la galerie de feu le chevalier Bonnemaison.

CRESPI (Guiseppe Maria)

11. Entrevue de saint Charles Borrhomée avec saint Philippe de Néri et saint Félix de Cantalice.— *Cuivre; hauteur quatorze pouces six lignes, largeur dix pouces six lignes.*

La scène a lieu dans une petite chambre ou cellule, où l'on re-

marque un crucifix et une sonnette sur une table. Saint Philippe et saint Félix, placés aux deux côtés du pieux Charles Borrhomée, lui témoignent une profonde vénération.

Ce petit tableau sort en dernier lieu du cabinet de feu M. Chaptal. Il est de la manière empâtée de Crespi, le coloris en est brillant et tire sur celui des Vénitiens.

CRESPI (Daniele.)

12. La décolation de saint Jean. — *Bois; hauteur vingt pouces six lignes, largeur quinze pouces.*

Le précurseur, à genoux dans sa prison, le cou tendu sous le glaive de son bourreau, se soumet à la mort avec une héroïque résignation. A côté de lui est Salomé accompagnée d'une servante. Elle attend, un plat d'argent sous le bras, qu'on lui remette la tête de saint Jean-Baptiste, pour la porter à sa mère, dont il avait si sévèrement censuré la conduite déréglée, qu'elle cherchait depuis long-temps l'occasion de s'en venger.

DEL SARTE (Andrea Vannucci, dit del Sarte.)

13. Portrait de la mère de cet artiste. — *Bois; hauteur vingt-trois pouces, largeur dix-neuf pouces.*

Ce tableau est un de ceux que Pierre le Brun recueillit dans son voyage d'Italie. Voici comment il le décrit et comment il le loue dans un de ses catalogues: « La mère d'André del Sarte est peinte
» à mi-corps, le sommet de la tête couvert d'un léger voile de
» mousseline tombant en forme de fichu sur ses épaules. Elle est
» vêtue de noir, les mains croisées au-dessous de sa poitrine, et
» tient de la droite un livre à demi ouvert. Ce tableau authen-
» tique offre des détails de première beauté, et le célèbre Del Sarte
» l'a exécuté dans le temps de sa plus grande force. Il sort de la
» collection du palais Ricardi à Florence. »

Une note écrite par Pierre le Brun, sera long-temps une autorité à laquelle nous ne devons nous permettre de rien ajouter.

DOSSI DOSSO.

14. DIEU AU MOMENT DE LA CRÉATION. — *Toile; hauteur trois pieds deux pouces, largeur cinq pieds.*

L'Eternel apparaît sur un nuage, et embrasse d'un regard les régions sans bornes du firmament. Ses bras étendus expriment sans doute qu'il commande aux élémens de sortir du cahos, et à l'univers matériel de se former. Huit anges environnent le Créateur, et sont témoins du grand-œuvre de sa volonté.

Si ce n'est pas ce sujet-là que Dosso a voulu représenter, on conviendra qu'il n'y a rien dans son tableau qui donne l'idée d'une autre explication.

GUASPRE (GASPAR DUGHET, DIT LE)

15. PAYSAGE. — *Toile; hauteur dix-huit pouces, largeur vingt-trois pouces.*

Ce beau site est un de ceux que le Guaspre a dessinés dans les campagnes de Tivoli, et dont il a composé son style particulier.

Des plantes et des broussailles croissant parmi des rochers, forment une espèce de butte sur le milieu du premier plan; au-delà, tout-à-fait à main droite, un bouquet d'arbres répand autour de lui l'ombre et la fraîcheur. Plus loin est une ferme, et plus loin encore une montagne aride qui se dessine en teinte bleuâtre au-dessus de l'horizon. Vers le second plan, à gauche, des arbres abritent et embellissent les bords d'une rivière. Deux petites figures, un peu éloignées, enrichissent encore ce tableau.

Ce n'est point par de grands coups de lumière, par des hardiesses de pinceau, par une touche heurtée, dénotant souvent beaucoup de bizarrerie et peu de véritable talent, que ce paysage du Guaspre

charme la vue des amateurs; mais par la sagesse de son coloris, la douceur de son harmonie, l'union et la dégradation de ses plans. Rien n'y distrait particulièrement la vue, elle n'en voit que l'ensemble, elle l'embrasse et l'admire dans son entier. Les connaisseurs, nous n'en doutons pas, distingueront ce tableau du grand nombre de ceux qu'on attribue au Guaspre, et qui en sont à peine des imitations.

GUIDE (Guido Reni, dit le)

16. LA PRÉDICATION DE SAINT JEAN-BAPTISTE DANS LE DÉSERT. — *Cuivre; hauteur treize pouces six lignes, largeur dix-sept pouces.*

Cette charmante composition, où le Guide a si heureusement réuni, dans un petit espace, tous les détails d'un riche sujet, nous rappelle que les Italiens ont dit de lui, *que la grâce et la beauté étaient au bout de ses doigts quand il peignait, et qu'elles en sortaient pour se reposer sur les figures qu'il animait de son pinceau.* Ajoutons que le Guide, toujours soigneux de plaire, s'attacha de plus à répandre de la variété sur la beauté même, afin de multiplier les jouissances de l'esprit. On ne s'étonnera donc pas si la grâce, la beauté et la variété accompagnent et distinguent si éminemment toutes les figures du tableau que nous allons décrire.

Saint Jean-Baptiste, à demi nu, est debout sur un petit tertre, au milieu de plusieurs groupes de Juifs, venus près de lui afin de l'entendre prêcher. De la main gauche il tient une croix de roseau, symbole de sa mission et de la rédemption du genre humain; sa droite, élevée, nous fait entendre clairement qu'il entretient ses auditeurs des choses du ciel, et leur annonce la venue du Messie; sa contenance, son geste simples et graves font supposer la même simplicité et la même gravité dans son discours.

Un peu au-delà du précurseur, une jeune femme assise, le regarde et l'écoute avec l'attention bien prononcée de la foi. A gauche,

sept israélites, debout et formant un seul groupe, ont également les yeux fixés sur lui, tandis qu'un vieillard assis près d'eux, la tête appuyée sur sa main, borne son attention à prêter l'oreille aux exhortations de l'homme envoyé pour préparer les voies du salut. La même attention occupe entièrement une jeune juive qui est assise sur le devant du tableau; un enfant s'appuie sur ses genoux, et à ses côtés sont placés deux hommes dont un lui adresse inutilement la parole. On voit, plus loin, deux autres personnages qui s'avancent pour entendre la prédication de saint Jean.

Telle est l'ordonnance de ce délicieux tableau. Autant l'unité d'action y est bien observée, autant il y a d'accord et de naturel dans les attitudes de toutes les figures, autant elles offrent de diversité, d'élégance et de choix dans leurs physionomies, leurs coiffures et leurs vêtemens. L'attention des auditeurs de saint Jean est bien exprimée; le coloris par sa fraîcheur, le pinceau par sa facilité, ajoutent de nouveaux charmes à cette peinture, et nous portent à dire que le goût, d'accord avec le génie, en a dirigé l'exécution.

GIORDANO (LUCA.)

17. CUPIDON MÉDITANT UNE CONQUÊTE. — *Toile; hauteur trois pieds neuf pouces, largeur deux pieds neuf pouces.*

Le perfide enfant de Vénus, non content des flèches qui remplissent son carquois, anime encore de son souffle le feu de son brandon. Le peintre, par cette action, a sans doute voulu représenter l'Amour méditant la conquête d'un cœur rebelle et glacé par l'indifférence.

Ce joli tableau est du beau *faire* de l'auteur, et suffit pour donner une juste idée de son talent, dans le genre de peinture qui lui est particulier. On sait que cet artiste a excellé dans les pastiches.

MARATTE (CARLO MARATTI.)

18. DIANE AU BAIN, ET LA PUNITION D'ACTÉON. — *Toile; hauteur dix-huit pouces, largeur deux pieds.*

Ces deux tableaux sont connus pour avoir appartenu à la galerie

du prince de Monaco, et plus tard au riche cabinet de M. de Sérévelle.

Ils réunissent le style gracieux de l'Albane aux savans contours des Carraches, que Maratte, ne perdit, dit-on, jamais de vue; et si l'on en juge d'après la manière facile et délicate dont ils sont peints, ils doivent être du temps où l'auteur avait tellement perfectionné son *faire*, que le judicieux Lanzi ne craint pas de le proposer pour mode d'exécution (1). Au surplus, le pinceau qui a su répandre une amabilité si modeste, si noble sur ses Madones, n'a pu que donner à la chaste Diane l'expression convenable à son caractère.

La chaleur du jour, la fraîcheur d'un bocage dont le silence n'est interrompu que par le murmure d'un ruisseau, l'assurance d'y être seule et à l'abri de tous les regards, ont inspiré à la déesse de la chasse le désir de se baigner. Ceinture, tunique, sandales, elle a tout ôté en un moment, et déjà ses pieds légers ne se voyent plus qu'à travers le cristal de l'eau. Mais, ô surprise! à peine les y a-t-elle plongés qu'elle entend ou croit entendre quelque bruit. Inquiète, elle écoute, regarde et se tient assise sur le bord du ruisseau, dans une posture qui n'exprime pas moins bien que l'agitation même de sa figure, les craintes que lui inspire la pudeur.

A gauche, sous des arbres et dans un extrême lointain, on aperçoit un temple où des nymphes offrent un sacrifice à la déesse des forêts.

19. ACTÉON PUNI DE SA CURIOSITÉ. — *Tableau sur toile et de la même grandeur que le précédent.*

Le petit fils de Cadmus, errant au hazard, et séparé de ses compagnons de chasse dans une forêt qu'il ne connaît pas, arrive à

(1) Tale pero che nell' accuratezza è degno di esser proposto in essempio. *Lanzi, Storia pittorica della Italia.*

l'entrée de la grotte où Diane a coutume de se baigner. La déesse est assise sur le bord de l'onde où elle rafraîchit ses membres délicats; heureux s'il se hâtait de fuir! mais non, il s'arrête et porte témérairement ses regards sur des charmes qu'il était réservé au seul Endymion de contempler plus tard sans danger. Diane qui le voit à son tour, est offensée de son indiscrète curiosité, et l'en punit cruellement en le changeant en cerf. Deux nymphes accompagnent la déesse; l'une d'elle tient un vêtement au moyen duquel elle paraît vouloir se dérober à la vue du chasseur.

La décence était la première des convenances à observer dans la composition de ces deux tableaux; Carle Marate l'a bien senti, et sous ce rapport on lui doit de nouveaux éloges.

MAZZUOLI (Girolamo.)

20. Apparition de la Vierge a plusieurs saints. — *Toile; hauteur dix-huit pouces, largeur douze pouces.*

La reine des cieux, la bienheureuse Marie, environnée d'un chœur d'anges, apparaît au milieu d'une gloire à un pape et à plusieurs autres personnages, qui invoquent sa puissante protection.

Vers le second plan, on aperçoit saint Georges combattant un énorme dragon, et plus loin, la Vierge couronnée qu'on regarde comme figurant la Cappadoce délivrée de l'idolâtrie, par les soins de ce courageux martyr.

PALME (Jacopo Palma) l'ancien.

21. Lutte de deux enfans. — *Bois; hauteur vingt-sept pouces, largeur vingt et un pouces.*

Ces deux enfans représentés avec des ailes, et luttant l'un contre l'autre, sur un nuage, sont sans doute de ceux qui font partie de l'aimable cortège de Vénus.

Dans un tableau d'une couleur aussi *titienesque*, c'est-à-dire, aussi parfaite, on désirerait rencontrer un sujet un peu plus intéressant.

22. LA SAINTE FAMILLE. — *Bois ; hauteur dix-huit pouces, largeur dix-neuf pouces.*

Jésus couché sur un linge, dans son berceau, dort d'un profond sommeil ; Marie soulève avec précaution un des bouts du linge, et considère cet enfant avec une tendre satisfaction. Saint Joseph est dans l'ombre, à la gauche et un peu en arrière de son épouse.

Quelques personnes en cru reconnaître le style de Bonifazio dans ce petit ouvrage ; quoiqu'il en soit, on juge au coloris qu'il est de la main d'un peintre vénitien, qui mérite des éloges dans cette partie de son art.

PROCCACCINI (GIULIO CESARE).

23. JÉSUS DÉTACHÉ DE LA CROIX. — *Bois ; forme ceintrée ; hauteur dix-huit pouces, largeur douze pouces.*

Trois anges donnant des marques de la plus vive douleur et d'une profonde vénération, veillent sur les restes inanimés du Sauveur, tandis que ses disciples sont allés préparer sa sépulture.

PROCCACCINI (CAMILLE).

24. La Vierge assise, penche la tête sur celle de son divin fils qu'elle presse affectueusement dans ses bras.

RAPHAEL (RAPHAEL SANZIO).

25. MIRACLE OPÉRÉ EN FAVEUR D'UN RELIGIEUX. — *Bois ; hauteur neuf pouces six lignes, largeur seize pouces six lignes.*

Un moine de l'ordre de saint François, et trois laïques sont arrêtés, au milieu de la campagne, par quatre hommes de guerre qui ont tiré l'épée sur eux, dans le dessein de leur ôter la vie. Un des premiers, déjà tombé sous les coups de ces assassins, est étendu par terre, la tête séparée du corps : à genoux, se recommandant à

Dieu, le moine tend le cou, avec une résignation profonde, au glaive levé pour le frapper. Mais, ô miracle ! le bras qui dirige le fer meurtrier est tout-à-coup arrêté par la main protectrice d'un saint, qui apparaît sur un nuage et sous les traits d'un cardinal. A cette vision céleste, qui les frappe de terreur, trois des soldats ont abandonné les deux laïques qui allaient être aussi leurs victimes, et s'empressent de fuir. Ceux-ci, encore craintifs, se prosternent et rendent grâces à leur libérateur. Derrière eux, un peu plus loin que le lieu de la scène, se voit encore un autre personnage joignant les mains et levant les yeux au ciel. Son costume est celui avec lequel on a coutume de représenter saint Jean; cette figure est, sans doute ici, pour faire entendre que c'est à l'intercession de cet apôtre que le moine et ses deux compagnons doivent leur bienheureuse délivrance.

Quel est ce religieux en habit de moine, ou plutôt quel est ce sujet ? C'est ce que nous regrettons de ne pouvoir expliquer. Mais du moins est-ce avec fondement que nous appelons l'attention des connaisseurs sur ce tableau, l'un des premiers essais du plus grand peintre des temps modernes : essai où brillent, dans plusieurs parties, de grandes beautés et une grâce divine. Quelques têtes d'un excellent choix, sont pleines de sentiment; celle de saint Jean est particulièrement remarquable, et ne déparerait pas les meilleurs ouvrages de Raphaël.

C'est une chose curieuse et pleine d'intérêt qu'une peinture où la simplicité des anciens maîtres s'unit au style animé des modernes.

ROMANELLE (Francesco Romanelli).

26. L'Incendie de Troyes. — *Toile ; hauteur cinq pieds, largeur six pieds deux pouces.*

Ce bel ouvrage figurait, avec éclat, parmi le peu de peintures italiennes qui contribuaient à l'embellissement du fameux cabinet de M. le duc de Choiseul-Praslin. Voici comment il est décrit au n° 9

du catalogue qui fut publié en février 1793 (1), à l'occasion de la vente de ce cabinet.

« Un grand tableau, d'une composition marquante et capitale;
» il représente l'embrâsement de la ville de Troyes. On voit, sur le
» premier plan, le groupe du pieux Énée, portant son père An-
» chise, et tenant par la main le jeune Ascagne, son fils; il est
» suivi de sa femme Créuse, ayant le caractère de l'effroi. Sur un
» plan éloigné, à gauche, on distingue des soldats renversés, tandis
» que d'autres prennent la fuite. Ce morceau brillant et d'un beau
» style de dessin, est aussi d'une touche achevée, qui cependant
» ne lui ôte rien du grand caractère convenable au genre de
» l'histoire.

SACCHI (Andrea.)

27. Les derniers momens de saint Joseph. — *Toile; hauteur quatre pieds neuf pouces, largeur trois pieds neuf pouces.*

Faible, se soutenant à peine sur son séant et touchant à sa dernière heure, saint Joseph écoute avec résignation les consolations de Jésus. Marie est à la tête du lit de son époux; en arrière du Sauveur et dans l'ombre, sont placés trois anges; l'un d'eux tient le bâton fleuri du juste, dont l'âme est près de quitter sa fragile dépouille.

SCHEDONE (Bartolommeo.)

28. Madeleine pénitente. — *Tableau peint sur bois; hauteur trois pieds un pouce, largeur deux pieds sept pouces.*

Deux anges sont descendus dans la solitude de Madeleine. L'un deux, assis près d'elle, tient le vase d'albâtre où naguère étaient

(1) Nous possédons un exemplaire de ce catalogue avec les prix de vente. On y voit que le tableau de Romanelli fut adjugé à 1980 fr.

les parfums dont elle embaumait sa longue chevelure. L'autre ange pose une tête de mort sur un livre, à côté de plusieurs joyaux, comme pour opposer à ces vains ornemens de la beauté, les lugubres débris de sa périssable et rapide existence.

Cependant la triste pénitente ne voit rien, n'entend rien de ce qui se passe autour d'elle; ses regards fixes et mélancoliques contemplent les régions célestes; et son âme toute entière semble se partager entre le pénible sentiment de ses fautes et le consolant espoir d'en obtenir le pardon. C'est là, du moins, ce que nous lisons dans l'expression touchante de son visage, dans sa tristesse calme, même dans la position de son corps. Assise sur une roche, le corps un peu incliné en avant, elle laisse tomber sa tête sur sa main droite, et la soutient ainsi en appuyant le coude sur un de ses genoux, tandis que de la main gauche elle tient le mouchoir dont elle sèche les pleurs qu'elle ne cesse de répandre.

Ce tableau provient de la riche collection qu'avait formée Lucien Bonaparte, et c'est, sans contredit, un des plus beaux de Schedone. Au dire de d'Argenville, les ouvrages de ce maître sont aussi rares que ceux de Raphaël. Cette rareté est probablement exagérée; mais elle est telle, pourtant, que selon le témoignage de Tiraboski, rapporté par le savant abbé Lanzi, on a été jusqu'à offrir quatre mille écus pour un tableau de chevalet de Schedone. Dans celui-ci se remarque un rapport frappant entre le style de Bartolommeo et celui du Corrège. Les regrets de Madeleine sont exprimés d'une grande manière; les têtes des anges sont d'un caractère charmant.

29. TRIOMPHE DE DAVID. — *Bois ; hauteur un pied dix pouces, largeur cinq pieds.*

La fille de Saül, roi d'Israël, suivie de plusieurs autres jeunes filles, sort des murs de Gabaa, et s'avance en dansant à la rencontre de David. Celui-ci porte en signe de triomphe, la tête et l'épée de Goliath qu'il vient de terrasser. On voit à quelque dis-

tance le corps du géant étendu par terre, et plus loin son armée prête à se retirer.

Ce tableau provient de la riche collection de M. Lapeyrière. Il est du premier *faire* de Schedone.

SCHIAVONE (ANDREA.)

30. LA NAISSANCE DE LA SAINTE VIERGE. — *Bois; hauteur dix pouces; largeur vingt-sept pouces.*

Sainte Anne assise sur son lit, est l'objet des soins empressés de deux femmes qui sont à côté d'elle, et lui offrent des alimens. Trois autres femmes veillent sur l'enfant nouveau né, dont elles entourent le berceau. Pendant ce temps plusieurs jeunes filles assises autour d'une table, célèbrent, par un concert, la naissance de Marie.

Les figures de ce petit tableau sont *parmesanesques*, et leurs mouvemens pleins d'esprit; le pinceau en est ferme et dévoile une pratique facile, comparable à celle des grands maîtres.

SÉBASTIEN DEL PIOMBO.

31. PORTRAIT DE CHRISTOPHE COLOMB. — *Toile; hauteur trois pieds deux pouces, largeur trois pieds neuf pouces.*

On lit dans le haut du tableau: « *hic est effigies miranda Colombi, antipodum primus rate qui penetravit in orbem.* » Plus bas est encore écrit: *Sebastianus Venetus.*

L'illustre navigateur est représenté de grandeur naturelle, le corps effacé par sa gauche et vu jusqu'aux hanches. Il tient un gant de la main droite et pose l'autre main au-dessous de sa poitrine. Sa tête mâle, que la nature dessina à grands traits, est couverte d'un chapeau; sa physionomie porte l'empreinte de la réflexion; une chemise sans col, une veste noire, un habit gris doublé de fourrure composent le vêtement de Colomb.

Sébastien de Venise, n'ayant encore atteint que sa vingt et unième

année, quand Christophe Colomb finit sa glorieuse carrière, on pourra douter que ce beau portrait ait été fait d'après nature. En effet, il est plus probable qu'il a été exécuté d'après l'ouvrage d'un autre peintre. Quoi qu'il en soit, à l'intérêt qu'une main savante attache à toutes ses productions, s'unit ici un intérêt plus grand encore, nous voulons dire l'avantage de contempler l'effigie d'un homme extraordinaire; de l'homme qui s'avisa le premier de traverser les mers, pour pénétrer dans un autre hémisphère, où son génie lui avait peut-être fait soupçonner l'existence du nouveau monde, qu'il eut la gloire d'y découvrir.

SIRANI (Élisabetta).

32. LA PRODIGALITÉ. — *Toile; hauteur quatre pieds, largeur trois pieds.*

On représente ordinairement la prodigalité avec un bandeau sur les yeux, pour exprimer l'aveuglement avec lequel elle abuse sans cesse des dons de la fortune; mais ici elle se montre sous les traits séduisans d'une femme tout à la fois jeune, fraiche et belle, unissant la coquetterie à la profusion. Ses cheveux sont entrelacés de colliers de perles; un manteau de drap d'or est attaché sur ses épaules; mais ces magnifiques ornemens sont effacés par l'éclatante blancheur de sa gorge et la fraîcheur de son teint. Cependant au bassin rempli de pièces d'or et de précieux bijoux qu'elle tient appuyé sur sa hanche, et dans lequel elle vient de puiser cette poignée de monnaie qu'elle est prête à jeter, on reconnaît l'aveugle prodigalité.

Ce tableau nous paraît être un des bons ouvrages de la Sirani; le coloris en est brillant, le sujet agréable, la conservation parfaite.

TEMPESTINO.

33. PAYSAGE. — *Toile; hauteur deux pieds deux pouces, largeur un pied six pouces.*

Lanzi dit, en parlant de Tempesta, que ce peintre était aidé

à Rome, par un jeune homme qui reçut par cette raison le surnom de Tempestino, quoiqu'il s'exerçât plus souvent à faire des tableaux dans le genre du Poussin. Ce sont des paysages de ce genre que nous avons sous les yeux.

Celui-ci représente un site des environs de Tivoli : sur le premier plan, un homme assis au pied d'un arbre s'amuse à pêcher à la ligne, dans les eaux du Teverone ; un peu plus loin sur l'un des côtés de la montagne, se voit le fameux temple de la Sybille Tiburtine ; une colline s'élève vis-à-vis, et ménage une échappée au milieu du point de vue.

33 *(bis)*. LE PENDANT DU PRÉCÉDENT TABLEAU.

C'est encore une vue de Tivoli, prise du côté des Cascatelles. Une partie de la montagne occupe à droite le second plan ; on y remarque un courant d'eau qui se précipite de rocher en rocher ; sur le devant, un villageois passe dans un étroit sentier, en chassant devant lui un cheval chargé de paquets.

On aime les ouvrages de Tempestino, à cause d'une certaine fraîcheur de coloris qui manque souvent aux plus beaux ouvrages du Gaspre.

TINTORETTO (JACOPO ROBUSTI, dit il)

34. LE PORTRAIT DE L'AUTEUR. — *Sur pierre de touche ; hauteur dix-neuf pouces ; largeur seize pouces.*

Si l'on juge à la blancheur des cheveux de ce portrait que le Tintoret était avancé en âge quand il le peignit, on y remarque en même temps une énergie, une vérité de coloris, une fermeté et même une délicatesse de pinceau, une expression dans les traits qui démontre que ce peintre, d'un génie si vif et si fécond, n'avait encore rien perdu ni de la vigueur de son esprit, ni de son admirable et sublime talent.

L'auteur s'est représenté en buste, de face, nu-tête et vêtu de noir. Il est rare de voir des portraits de sa main qui soient aussi soignés que celui-ci, le fini ne s'accordant guère avec l'ardent désir de produire qui animait sans cesse le Tintoret.

TITIEN (TIZIANO VECELLIO.)

35. LA SAINTE FAMILLE. — *Toile ; hauteur deux pieds six pouces, largeur trois pieds sept pouces.*

Le Titien avait peint cette Sainte famille sur bois ; mais en 1774 ce bois était si vermoulu, si près de tomber en poussière, qu'on jugea nécessaire d'en détacher la couleur, et de la transporter sur toile. Cette ingénieuse opération, habilement exécutée par M. Hacquin, père, rendit une nouvelle existence à un tableau, dont le seul effet d'une secousse violente aurait causé d'un moment à l'autre l'entière destruction. Alors ce précieux ouvrage faisait partie des nombreux chefs-d'œuvre qui composaient la magnifique galerie des ducs d'Orléans. Suivons l'explication que nous en a laissée Dubois de Saint-Gelais, à la page 468 du catalogue qu'il publia en 1720, sous le titre de *description des tableaux du Palais-Royal*.

« Jésus est dans les bras de la Vierge, et se penche vers le petit
» saint Jean qui est caractérisé par son agneau, et couvert d'une
» peau de mouton. Saint Joseph est assis et présente une espèce de
» pomme à l'Enfant-Jésus. On voit au haut du tableau des Chéru-
» bins dans une nuée. Le fond est un paysage où l'on aperçoit dans
» le lointain un laboureur qui conduit un bœuf. »

Ce tableau que les connaisseurs ne pourront revoir dans un cabinet français sans éprouver autant de surprise que de plaisir, fut apporté de Londres il y a quelques années, par le chevalier de Bonnemaison. Puisse la bonne fortune qui nous a rendu une chose si rare, la fixer désormais chez nous, et nous en faire jouir d'une manière durable ; ce vœu ne paraîtra point déplacé, pour peu qu'on soit sensible au mérite qui distingue toutes les productions de l'homme supérieur auquel, depuis trois siècles, personne n'a contesté le titre de *prince des coloristes*.

Le tableau qui fait le sujet de cet article est admirable dans toutes les parties ; chaque personnage a l'expression qui convient à son âge

ou à son caractère ; l'exécution n'en dénote pas moins le grand maître que le coloris même ; le paysage enfin est d'une telle perfection, que fut-il privé des figures dont il est enrichi, ce serait encore un charmant tableau.

36. Portrait du cardinal Caraffa. — *Bois; hauteur trois pieds largeur deux pieds dix pouces.*

Le savant prélat, l'ami de Léon X, est représenté à mi-corps, assis et vêtu de l'éclatant costume des membres qui composent le sacré collège. Des cheveux grisonnans et crépus garnissent sa tête nue, et tant soit peu penchée à gauche ; son air est celui d'un homme plongé dans la réflexion. Peut-être est-il censé méditer sur quelque passage d'une lecture qu'il vient de faire dans le livre qu'il tient entr'ouvert sur ses genoux. Quand ce personnage fit faire son portrait, il devait avoir de soixante-cinq à soixante-dix ans ; alors le Titien était lui-même dans un âge fort avancé.

La couleur de ce tableau est restée, dans les chairs, d'une fraîcheur exquise ; c'est la nature même.

VEROCCHIO, (Andrea.)

37. Portrait de femme. — *Bois ; hauteur dix-huit pouces, largeur treize pouces.*

Ce portrait a été considéré jusqu'à présent comme étant celui de la fameuse Laure ; ce qui ne peut être qu'en admettant la supposition que le Verocchio l'a exécuté d'après une autre peinture, cet artiste n'étant né que plus d'un siècle après l'amante de Pétrarque.

Quoiqu'il en soit, cette dame est représentée en buste, presque de profil, et dans une proportion un peu moindre que celle du corps humain. Des pierres précieuses, des perles sans nombre ornent son corsage et ses cheveux, sans nuire à l'expression fine et délicate de ses traits.

Le dessin de cette figure est d'une précision étonnante ; mais il

y reste dans le *faire*, bien qu'il soit d'un grand fini, quelque chose qui se ressent de l'enfance de l'art. Verocchio, célèbre statuaire, dessinateur habile, ne peignait guère que pour son amusement. Il précéda le Pérugin et Léonard de Vinci, qui furent tous deux ses élèves.

VÉRONESE (Paolo Caliari, dit le Véronèse.)

38. LES FIANÇAILLES DE SAINTE CATHERINE D'ALEXANDRIE. — *Toile; hauteur six pieds un pouce, largeur cinq pieds quatre pouces.*

Ce tableau est composé de huit figures de grandeur naturelle, placées devant un péristyle, sous une espèce de baldaquin. Aux trois principales se joignent cinq anges, supposés descendus du ciel, pour assister au mariage de sainte Catherine.

Jésus est assis sur les genoux de sa mère et va sceller son alliance avec Catherine, qui est prosternée devant lui, une couronne sur la tête et les épaules couvertes d'un riche manteau. Tandis que deux des anges adorent le Fils de Dieu, et qu'un troisième relève avec respect le manteau de la jeune épouse, les deux autres unissant leur voix aux accords de leurs instrumens, célèbrent l'auguste alliance dont ils sont témoins.

Sous le brillant pinceau de Veronese, la jeunesse et la candeur de tous ces personnages n'ont rien perdu de leurs charmes, et l'éclat de leurs riches vêtemens le cède aux roses de leur teint virginal.

39. GRAND PRÊTRE JUIF. — *Toile; hauteur sept pouces, largeur onze pouces six lignes.*

A genoux sur les marches d'un autel, un prêtre juif, au milieu d'un grand nombre d'assistans, élève ses prières vers Dieu.

Ce petit tableau n'est guère qu'une esquisse terminée; mais nous osons croire qu'elle paraîtra d'autant plus intéressante, et même d'autant plus précieuse aux yeux des connaisseurs, que c'est dans ce genre de productions que le génie imprime toujours son cachet particulier.

40. LE MARIAGE DE LA VIERGE. — *Bois; hauteur vingt-deux pouces, largeur treize pouces.*

Saint Joseph et Marie se donnent la main, tandis que le grand prêtre bénit leur union en présence de plusieurs témoins. Dans le fond du tableau s'offre un second sujet, celui de la Salutation angélique.

Il arrivait souvent aux maîtres des anciennes écoles de représenter, dans un même tableau, plusieurs faits de la vie des personnages dont ils tiraient leur principal sujet.

Cette jolie peinture nous rappelle par son coloris et par son exécution la célèbre école de Veronese.

ECOLE ESPAGNOLE.

CANO (Alonzo.)

41. Saint-François stigmatisé. — *Toile; hauteur sept pieds cinq pouces, largeur cinq pieds deux pouces.*

Ce tableau, très-supérieur à tout ce que nous avons vu jusqu'alors de la main d'Alphonse Cano, nous étonne, tout à la fois, par une fierté de pinceau, par une force de vérité, une sublimité d'expression dont on ne saurait se faire une trop haute idée. Il n'offre guère qu'une figure; mais elle vit, elle pense, ou du moins elle produit la plus complète illusion.

Saint-François, le genoux en terre, les bras élevés, contemple avec un ravissement d'esprit inexprimable, un séraphin ailé qui lui apparaît dans les airs. Il y a dans son extase une élévation qui fait honneur au génie du peintre. Une robe grossière, percée au côté, ceinte d'une corde, couvre, seule, le corps du pieux ermite. L'empreinte des mortifications auxquelles il s'est voué dans sa retraite, s'unit, sur son visage blême, à un admirable mélange de douceur, de foi ardente et d'humilité.

A quelque distance de François, un de ses compagnons est plongé dans la lecture d'un livre saint. Cette seconde figure, dont on n'aperçoit guère que le buste, est encore d'une grande beauté. Le sommet aride d'une montagne compose le fond de ce tableau, qui dans un musée même ferait sensation.

MURILLO (Barthelemy-Esteban.)

42. L'Adoration des Bergers. — *Toile; hauteur quatre pieds quatre pouces, largeur six pieds six pouces.*

Murillo est le premier des peintres espagnols: ses ouvrages autrefois inestimables à cause de leur extrême rareté, sont encore partout

d'un très-grand prix. Leur mérite réside principalement dans une exécution brillante, dans la magie du coloris, dans une forte et frappante imitation de la nature; c'est donc sous le double rapport de l'effet et de la vérité qu'ils nous attachent et commandent notre admiration. Nous voyons ici que la naïveté, l'expression du sentiment sont encore deux des qualités qui distinguent essentiellement le style de cet artiste célèbre. Rien de plus simple que la disposition des figures du tableau que nous allons décrire.

A genoux, près de la crèche où repose sur un peu de paille l'Enfant qu'elle vient de mettre au monde, la petite fille des rois d'Israël, l'humble Marie soulève le linge qui couvrait cette innocente et divine créature, et la montre avec une modestie touchante aux bergers qui se présentent pour l'adorer. Pendant ce temps Saint-Joseph excite et partage leur ravissement.

Ce n'est pas là toutefois que se borne leur hommage. L'un deux, à genoux, les mains croisées sur sa poitrine, adore le nouveau né avec toute la ferveur d'une foi profonde; tandis qu'un de ses compagnons, dans la même attitude, est sur le point d'offrir un agneau qui est à côté de lui. Un troisième pasteur s'incline avec respect; une femme enfin apporte une offrande de deux colombes, et mène avec elle une très-jeune fille qui lui exprime avec la grâce et la naïveté de son âge, la douce joie dont la vue du Messie vient de pénétrer son jeune cœur.

Plusieurs anges, descendus du ciel, suspendent leur vol au-dessus du fils de Marie, et annoncent par leur apparition surnaturelle, que la naissance de cet enfant est un évènement qui unit par un nouveau lien les intérêts du ciel avec ceux de la terre.

Dans ce sujet, où d'autres peintres ont déployé les formes et la majesté du langage pittoresque, Murillo se fait admirer par une simplicité d'expression qui est à la portée de tous les esprits. Point de beautés idéales; mais que de sentiment! comme on lit bien la pensée de chaque personnage! que de respect, que d'humilité, quelle douce satisfaction! L'expression de Marie est un composé

admirable de tendresse maternelle, de bonheur, de modestie. Dans ces bergers aux pieds nus et poudreux, nous voyons des caractères bien prononcés, la vraie nature rustique et tout à la fois des cœurs purs, des âmes sincères et généreuses.

Il n'est point de galerie, fut-ce celle d'un souverain, où ce bel ouvrage ne soit digne d'entrer. Capital par la richesse de sa composition, d'une exécution qui atteste qu'il est du meilleur temps du maître, d'une conservation exempte du moindre reproche; il offre un ensemble de qualités telles que nous ne pouvons nous dispenser de l'indiquer à l'attention des amateurs.

43. L'Assomption de la Vierge. — *Toile; hauteur deux pieds trois pouces, largeur un pied six pouces.*

Le sujet que nous désignons ici sous le titre d'*Assomption*, s'appelle en Espagne *Conception*, *Mystère de la Conception* et *Vierge de la Conception*. Tous ces titres sont au choix des curieux.

Pleine de gloire et de félicité, et toujours adorant Dieu, la Vierge est ravie au ciel par un groupe d'anges, et environnée d'un cortège de chérubins. Un croissant est sous ses pieds; sur sa tête brille une couronne étoilée, signe auguste de la souveraineté qui lui est réservée. Des fleurs, des branches de palmier et d'olivier sont dans les mains des anges, et achèvent d'expliquer le triomphe de Marie.

Ce tableau n'est qu'une esquisse un peu rendue; cependant on y trouve une grande partie des belles qualités pittoresques dont se compose le style de Murillo.

VELASQUEZ (Don Diego Silva).

44. Portrait d'une jeune fille. — *Toile; hauteur quatre pieds, largeur trois pieds environ.*

Suivant une note manuscrite qu'on lisait au revers de ce tableau, avant son rentoilage, il nous offre les traits enfantins et déjà graves

d'une princesse, qui, sur un trône environné de gloire, et dans la plus galante des cours, ne connut que la pratique des vertus chrétiennes ; nous voulons dire Marie-Thérèse d'Autriche, fille de Philippe IV, et épouse de Louis-le-Grand.

La jeune princesse est debout, en pied, de grandeur naturelle, et fait face aux spectateurs. Sa toilette se compose d'une coiffure en cheveux et d'une robe noire à grands paniers, sur le corsage de laquelle tombe un collet de dentelle festonné. Sa main gauche est pendante ; de la droite elle caresse un jeune chien qui est couché sur un fauteuil.

Ce portrait soutient d'autant plus dignement la haute réputation de Velasquez, que c'est un de ceux dans lesquels il s'attacha toujours à justifier la protection dont Philippe IV daignait l'honorer.

45. FORTIFICATION SUR LE BORD DE LA MER. — *Toile ; hauteur trois pieds trois pouces, largeur quatre pieds dix pouces.*

La garnison d'un vieux château situé sur le bord de la mer, annonce par des salves d'artillerie l'arrivée de son gouverneur. Des bateaux de débarquement et autres flottent sur les eaux.

Ce tableau provient de la collection que M. Delaforêt avait formée en Espagne, pendant son ambassade près de la cour de Madrid. C'est un de ces ouvrages de fantaisie qui amusaient par fois le pinceau de Velasquez.

45 *(bis)*. LA VIERGE AU POISSON.

Petite copie librement faite, d'après un tableau de Raphaël, qui est vulgairement désigné sous ce titre.

MAITRE ESPAGNOL INCONNU.

46. DISPUTE THÉOLOGIQUE. — *Toile ; hauteur quatre pieds, largeur six pieds.*

Nous ignorons les noms des deux principaux personnages qui figurent dans cette composition ; mais il est évident qu'ils disputent

sur quelque point des doctrines ecclésiastiques, ce qu'ils font toutefois avec le calme et la modération d'une piété sincère, qui instruit ou cherche à s'instruire. Les controversistes sont assis l'un vis-à-vis de l'autre, en avant d'un autel sur lequel est un livre fermé. Celui des deux qui est censé parler, est vêtu d'un surplis, et accompagné de quatre prêtres qui se tiennent debout derrière son fauteuil; son front respire une douce modestie, la persuasion semble passer de ses lèvres dans l'âme de son adversaire, et causer l'admiration de trois autres personnages dont ce dernier est accompagné.

ÉCOLES FLAMANDE ET HOLLANDAISE.

BOTH (Jean et André.)

47. Paysage. — *Toile; hauteur un pied neuf pouces, largeur deux pieds deux pouces.*

Ce tableau qui provient du charmant cabinet de M. le comte Morel de Vendé, est le septième inscrit dans le catalogue qui fut publié en 1821 à l'occasion de la vente publique de ce cabinet. Jean Both, suivant sa coutume, y a réuni les couleurs dorées de l'automne à l'éclat d'un bel après-midi, et s'y est distingué par cet abandon, ces négligences, cette espèce de désordre de pinceau qui rendent sa touche si vive et si piquante.

Une longue chaîne de montagnes s'étend, en s'éloignant, de la droite vers la gauche du point de vue, et aboutit à l'horizon. Du côté opposé est un rivage lointain, où des pêcheurs tirent un filet hors de la mer; au-delà s'aperçoivent les mâtures de plusieurs navires en station dans un port, dont l'entrée est défendue par une grosse tour. En revenant sur le second plan, l'œil est récréé par le jeu de la lumière passant d'une manière presque étincelante à travers les branches de plusieurs bouquets de jeunes arbres, dont les formes sont aussi variées qu'élégantes. Entre ces arbres est un chemin où s'avance un piéton; en deçà est un pâtre dormant près de son troupeau. Un chasseur et deux villageois, l'un conduisant deux vaches, l'autre un mulet chargé, animent les devants de ce tableau. Ce plan offre encore beaucoup de détails, tels que broussailles, quartiers de rocher, marres et courant d'eau; le tout exécuté avec cette facilité qui est pour le paysagiste un précieux don de la nature, au moyen duquel il est toujours sûr de plaire.

Les figures de ce tableau sont de la main d'André Both. Jean, lorsqu'il était en Italie, partageait avec Claude Lorrain même les suffrages des connaisseurs. Aucun peintre de paysage n'a porté plus

loin l'entente de la lumière; aucun n'en a mieux rendu les brillans effets.

BRAKENBURG (Renier.)

48. LES PLAISIRS DU CABARET. — *Cuivre; hauteur six pouces, largeur huit pouces.*

Plusieurs personnages, gens de campagne, sont réunis dans un cabaret, où les uns se livrent gaîment au plaisir de la danse, tandis que d'autres s'amusent à boire et à les regarder.

48 bis. LES DANGERS DU CABARET. — *Cuivre; même dimension que le précédent tableau auquel celui-ci sert de pendant.*

Une violente querelle s'est élevée entre deux buveurs, et tous deux, la rage dans les yeux et le couteau à la main, se menacent et s'efforcent d'en venir aux coups, malgré les instantes prières de leurs femmes qui les ont saisis au corps pour tâcher de les retenir.

On voit peu de tableaux de Brakenburg qui puissent être comparés à ceux-ci, soit du côté du pinceau, qui est d'une délicatesse extrême, soit du côté du mouvement et de l'expression des personnages. Ils ont fait partie du précieux cabinet Destouches, vendu en 1814, et sont inscrits au n° 101 du catalogue de ce cabinet.

BREENBERG (Bartholomé.)

49. VUE PRISE DANS LES ENVIRONS DE ROME. — *Bois; hauteur un pied quatre pouces, largeur deux pieds.*

Des débris de sculpture et d'architecture, ruine de l'ancienne Rome, sont entassés sur le devant d'une grande place dont le milieu est décoré par une fontaine. Beaucoup de figures animent le point de vue; dans le nombre est une jeune fille qui se fait dire la bonne aventure.

50. DAVID SACRÉ ROI A LA TÊTE DE SON ARMÉE. — *Bois; hauteur un pied huit pouces, largeur deux pieds sept pouces.*

Le fond du tableau représente une immense vallée terminée par

des montagnes. David à genoux, à la tête de son armée, reçoit l'onction royale, et est reconnu roi par la tribu de Juda.

BRUEGHEL (Jean) dit Breugle de Velours.

51. Le prix de l'arc. — *Cuivre ; hauteur six pouces, largeur huit pouces.*

On voit encore dans toutes les villes de la Belgique beaucoup d'hommes qui s'exercent à tirer de l'arc, et se rassemblent dans leurs momens de loisir pour disputer d'adresse avec cette arme. Dans les fêtes patronales, le tir à l'arc est un des jeux de prix.

Ce joli tableau de Breugle nous offre les préparatifs d'une pareille cérémonie. Quelle infinité de personnages ! Que de naturel et de variété dans leurs attitudes ! et qu'il serait difficile de les dessiner avec plus d'esprit, de délicatesse et de précision !

Une troupe d'hommes rassemblés au milieu d'une grande place, dans une ville de Flandres, se disputent publiquement le prix de l'arc; au milieu d'eux est un grand mât, et à son sommet l'oiseau qu'il faut toucher et abattre. Des curieux de tous les rangs, de tous les âges et des deux sexes occupent, par groupes, le tour de la place et attendent l'issue des jeux. Dans la foule on distingue un magistrat, un porte drapeau et un homme bizarrement vêtu, portant une marotte au haut d'un bâton. Il est probable que ces personnages sont destinés à accompagner le cortège du vainqueur.

On a, pendant long-temps, fait le plus grand cas des ouvrages de Breugle, et Marmontel en jugeait si favorablement, qu'en parlant des idylles du Poussin, il a dit qu'il ne lui manquait que de peindre le paysage comme les Breugle. On remarque, sans doute, dans les paysages de Jean Breugle, et non des Breugle, une étonnante finesse de pinceau ; mais il y a quelque chose de plus dans ceux du Poussin, il faut en convenir.

CHAMPAGNE (Philippe de).

52. L'Adoration des Bergers. — *Composition de onze figures de grandeur naturelle. Toile ; hauteur sept pieds, largeur cinq pieds.*

La scène se passe de nuit, dans une caverne servant d'étable. La lumière qui l'éclaire émane de la figure même du Messie ; idée sublime, empruntée du Corrége, et regardée depuis lui comme inséparable du sujet qui la lui a inspirée. Le fils de Dieu, venant sur la terre pour instruire et sauver les hommes, n'est-il pas en effet la véritable lumière ?

Champagne a divisé l'ordonnance de ce bel ouvrage en trois groupes bien distincts et d'une sage simplicité. Le premier, où la majesté divine s'unit, on peut le dire, à l'humilité la plus profonde, occupe la droite du tableau ; il se compose de saint Joseph et de la bienheureuse Marie, placés aux deux côtés de la crèche où repose le Sauveur. La figure resplendissante de cet enfant que la Vierge, à genoux, soulève un peu pour l'exposer à la vue de ses adorateurs, et que saint Joseph leur montre du doigt avec un secret orgueil, répand sur la scène un éclat surnaturel, que le peintre a rendu d'une manière si heureuse, que l'imagination ne conçoit rien de plus merveilleux. A la gauche de la composition, cinq bergers forment le second groupe ; l'un d'eux, en arrière de ses compagnons, tient la torche qui les a éclairés pendant leur marche nocturne ; deux autres se prosternent devant le nouveau né, aux pieds duquel ils ont déposé un agneau pour offrande ; leur surprise, leur ravissement égalent leur vénération ; rien de plus touchant que l'hommage de prières et d'humilité qu'ils adressent au rédempteur.

Le troisième groupe, dominant les deux autres, résulte de la réunion de trois anges qui se soutiennent en l'air par le moyen de leurs ailes, et déploient une longue banderole avec ces mots : *Gloria in excelsis.* L'objet de leur message est de célébrer la gloire

du Tout-Puissant, le dévouement de son fils, les vertus et les grâces de Marie.

Tout homme, connaisseur ou non, admirera dans ce magnifique tableau l'unité de pensée, l'expression générale d'allégresse et d'adoration qui y lient tous les personnages entre eux. Quant à l'idée de faire de l'objet adoré une source de lumière, elle appartient au Corrége, comme on l'a rapporté plus haut; mais pourtant il serait injuste de ne pas convenir que Champagne s'est en quelque sorte approprié cette clarté idéale, par le parti neuf et l'effet brillant qu'il a su en tirer. Si l'on considère ensuite, dans cet important ouvrage, la précision, la justesse des formes de chaque figure, la vérité des teintes locales, leur union parfaite, la délicatesse extrême du pinceau, il faudra encore convenir que ce sont là autant de beautés diverses qui portent à croire que ce peintre n'a rien produit de plus parfait, ni de plus digne des éloges des connaisseurs. Ce chef-d'œuvre sort de la collection qu'avait formée le sieur Grandpré.

53. PORTRAIT EN BUSTE DE NICOLAS DE PLATEMONTAGNE. — *Toile; forme ovale, hauteur deux pieds, largeur un pied huit pouces.*

Tout ce qu'on sait aujourd'hui de Nicolas de Platemontagne, c'est qu'il fut bon peintre de marines et de paysages. Félibien, dans ses Entretiens sur les ouvrages et les vies des peintres, lui a consacré quelques lignes, où il dit qu'il mourut vers 1665. Il est encore parlé de lui dans un petit livre, imprimé à Paris, sans nom d'auteur, et qui parut en 1679, c'est-à-dire, six ans avant la publication des Entretiens de Félibien.

Dans ce portrait, Platemontagne respire encore, ou plutôt ce n'est point un portrait : c'est de la chair et du sang; c'est la vie même; un souffle léger agiterait ses longs cheveux. La métaphore ne paraîtra point déplacée. Comment louer un ouvrage qui réunit à un coloris aussi vrai, à une exécution aussi parfaite, l'expression du sentiment et la simplicité de la nature!

Champagne, habile dans plusieurs genres de peintures, les traita tous de manière à faire croire que chacun d'eux avait été le seul objet de ses études. Dans le portrait, il atteignit à la perfection, et l'on pourrait dire qu'il y égale souvent la nature même.

CRANACH (Lucas.)

54. LA VIERGE, SON FILS ET SAINT-JEAN-BAPTISTE, ENTOURÉS DE PLUSIEURS SAINTS. — *Bois; hauteur trois pieds trois pouces, largeur deux pieds quatre pouces.*

L'enfant Jésus, assis sur les genoux de sa mère, se penche vers le petit saint Jean et prend plaisir à le caresser. Autour de Marie sont rangés en cercle, saint André, saint Éloi, saint Christophe, saint Paul, saint François, saint Jacques, sainte Marthe et sainte Catherine d'Alexandrie.

Cranach est plus connu par ses gravures en bois et au burin que par ses peintures. Les unes et les autres sont regardées comme curieuses, en ce qu'elles touchent à l'enfance de l'art, en Allemagne.

DENNER (BALTHASAR).

55. VIEILLARD EN MÉDITATION.—*Toile; hauteur dix pouces, largeur sept pouces.*

Il est debout, ses bésicles à la main, devant un livre posé sur une table. Son regard élevé, son air pensif, indiquent qu'il médite sur quelque partie de sa lecture, dont il a eu l'esprit frappé. Ses cheveux sont blancs et courts; le vêtement qui le couvre est une espèce de robe de chambre doublée de fourrure.

Il n'est point de productions de Denner qui n'étonnent par leur extrême fini ; mais, en général, elles ne représentent que des bustes. Dans celle-ci, on a l'avantage de rencontrer, sinon un sujet, du moins un portrait historié.

DIEPENBEKE (Abraham).

56. La Convoitise. — *Bois; hauteur deux pieds un pouce, largeur deux pieds neuf pouces.*

Une femme, dormant au milieu de la campagne, est l'objet des regards pleins de convoitise d'un vieillard, qui écarte doucement le léger voile qui la couvrait.

Un tel regard toujours déshonnête, est en outre risible et ridicule de la part d'un vieillard à barbe blanche et coiffé d'un capuchon.

Ce tableau rappelle la belle couleur de Rubens.

ELSHEYMER (Adam).

57. Paysage. — *Ardoise; hauteur quatre pouces six lignes, largeur six pouces.*

A gauche, sur le premier plan, une femme s'avance dans un chemin tracé le long d'une rivière, au bord de laquelle on remarque un pêcheur. A droite, des arbres ombragent les eaux de cette rivière, et font ressortir, par la teinte foncée de leurs rameaux, un accident de lumière causé par les rayons du soleil, sur un côteau éloigné.

Personne n'ignore combien Elsheymer soignait l'exécution de ses petits tableaux. Celui-ci est fini sans sécheresse et d'un coloris aussi vigoureux que vrai; il se ressent même de la manière des Carrache. Elsheymer travaillait à Rome en même temps que ces peintres célèbres.

HEYDEN (Jean Vander.)

58. Paysage. — *Bois; hauteur neuf pouces, largeur onze pouces.*

Ce qui prouve l'excellence du talent de beaucoup de peintres flamands et hollandais, et ce qui perpétue le goût qu'on manifeste si généralement pour les moindres de leurs productions, c'est le

charme incontestable dont elles sont toujours accompagnées. Paul Potter avec une ou deux vaches a fait des tableaux qu'on ne se lasse point d'admirer; Adrien Vandevelde, avec une plage sablonneuse; Ruysdael, avec une chûte d'eau. Quelque chose d'aussi simple que tout cela a suffi à Vander Heyden pour faire le charmant Paysage que nous venons d'annoncer sous le n° 58.

Un chemin montant s'étend depuis la gauche du tableau jusqu'à la droite, où il disparaît derrière une maison. Un terrain élevé, éboulé dans quelques endroits et couronné d'arbres, parmi lesquels est une autre maison, borde le chemin d'un bout à l'autre et ferme le point de vue.

Un chariot, un piéton causant avec un cavalier, une villageoise accompagnée d'un enfant et plusieurs autres personnages figurés par Lingelbach, animent de toutes parts ce petit tableau.

HUYSUM (Jean Van.)

59. BOUQUET DE FLEURS. — *Bois; hauteur deux pieds cinq pouces, largeur un pied sept pouces.*

Les fleurs dont le printemps enrichit nos parterres, n'ont pas plus d'éclat, pas plus de fraîcheur que celles dont Van Huysum a composé ce Bouquet; et peut-être pourrait on dire qu'en les comparant les unes avec les autres, on y verrait à peine quelque différence. En effet, est-il rien de plus brillant que ces roses au tendre incarnat, ces boules de neige, ces tulipes panachées, ces doubles pavots, unis avec tant de grâce à l'odoriférante jonquille, au timide narcisse, au liseron, au chèvrefeuille, et à tant d'autres fleurs, soit de celles qui émaillent la verdure des campagnes, soit de celles que les soins du jardinier ont embellies?

Ce nid posé à côté du vase, ces papillons légers, ces insectes qui échappent à la vue, ne sont-ils pas encore autant d'objets où l'art est arrivé au plus haut dégré de perfection?

Ce beau tableau est un de ceux qui ornaient autrefois la galerie de Hesse-Cassel.

60. AUTRE BOUQUET DE FLEURS. — *Cuivre; hauteur un pied six pouces, largeur un pied trois pouces.*

Dans un vase, posé sur une tablette de marbre, sont groupées avec beaucoup de goût dix à douze des plus belles fleurs, telles que la rose, l'anémone, la tulipe, l'iris, le souci, l'œillet panaché, celui qui vient de l'Inde, l'oreille d'ours, la fleur d'oranger et d'autres du même ordre, auxquelles sont mêlées quelques fleurs des champs.

Ce tableau, pour n'être pas aussi capital que le précédent, n'en est pas moins une chose fort remarquable, soit à cause de son mérite, soit à cause de son extrême rareté.

60 bis. FRUITS. — *Cuivre; même grandeur que le précédent.*

Melon coupé, grenades, pêches, prunes, raisins noirs et blancs, framboises et noisettes groupées sur une table de marbre. Ce tableau est le pendant de celui qui précède, et comme lui se fait admirer par son extrême vérité ainsi que par son beau fini.

Ce tableau et son pendant proviennent du cabinet du président de Saint-Victor. Voyez le n° 61 du catalogue de cette collection.

JARDIN (KAREL DU)

61. JEUNE CHEVAL SUR LE DEVANT D'UNE PLAINE. — *Toile; hauteur un pied huit pouces, largeur un pied quatre pouces.*

Ce tableau fut vraisemblablement commandé par un amateur, qui voulut avoir le portrait fidèle d'un cheval auquel il était attaché. A dire vrai, cet animal devait être remarquable par sa taille élancée et surtout par sa jolie robe parsemée de taches noires. Nous le voyons ici de trois quarts; la tête haute et dressant les oreilles. Le peintre, pour jeter quelqu'intérêt de plus sur son ouvrage, y a représenté vers le milieu de la plaine un carrosse attelé de quatre chevaux et précédé de deux coureurs. A droite, des

ruines couronnent le sommet d'une colline lointaine; bien au-delà, des montagnes se profilent en tons bleuâtres sur un horison lumineux.

Dans cet ouvrage naïf, l'art n'a point cherché à renchérir sur la nature par des beautés de convention, par une grande réunion de richesses; c'est la vérité, rien de plus.

KOBELL (J.)

62. Paysage. — *Bois; hauteur un pied deux pouces, largeur un pied quatre pouces.*

Une rivière baigne le premier plan; à gauche est un pont sur lequel on remarque un homme roulant une brouette. Un chariot est arrêté à quelques pas plus loin, devant une auberge où des voyageurs sont descendus pour se rafraîchir. D'autres figures enrichissent encore ce tableau, qui est de la première manière de l'auteur.

LAIRESSE (Gérard de.)

63. Joseph reconnu par ses frères. — *Toile; hauteur trois pieds, largeur quatre pieds.*

Peu d'ouvrages de Lairesse justifient comme celui-ci les nombreux éloges donnés à ses talens. Plus de vingt figures y sont en scène, sans confusion, et toutes sont variées, expressives et utiles au sujet; elles sont en outre bien peintes, bien groupées et d'un bon choix.

Touché jusqu'aux larmes des prières de Judas, Joseph vient de se faire connaître à ses frères, et lève les yeux au ciel, comme pour le prendre à témoin du généreux pardon qu'il daigne leur accorder. A la surprise qu'un événement aussi inattendu leur a causée, au repentir qui s'est élevé dans leur âme, à la crainte dont ils ont été saisis, ont bientôt succédé les douces émotions de la reconnaissance et de la vénération : c'est à qui se jettera le premier aux genoux du bienfaisant ministre, du meilleur des frères; à qui lui donnera la première marque de tendresse et de respect. Benjamin saisit et baise

une des mains de Joseph; Judas se précipite à son cou; d'autres se prosternent ou témoignent de diverses manières les sentimens dont ils sont affectés. Un seul n'ose encore regarder le frère qu'il a trahi, et se cache le visage avec un des pans de son manteau.

Plusieurs Egyptiens, auxquels Joseph a ordonné de s'éloigner, se promènent à quelque distance, sous les galeries du palais de Pharaon.

A cette abondante composition se joint un fond de la plus magnifique architecture; en quoi Lairesse a satisfait aux convenances historiques, dont il était fidèle observateur.

64. VÉNUS ET L'AMOUR. — *Toile; hauteur quatre pieds trois pouces, largeur cinq pieds.*

La déesse, à demi-nue, est nonchalamment assise sur le bord d'un lit, et porte la main à ses cheveux; à sa droite est Cupidon, qui s'appuie sur elle en regardant d'un air malin autour de lui. Deux autres enfans, à l'écart et dans l'ombre, semblent craindre d'être découverts.

65. MINERVE. — *Toile; hauteur quatre pieds cinq pouces, largeur quatre pieds cinq pouces.*

Minerve, le casque en tête, le regard fixé sur le spectateur, est assise sur un trône, au bas duquel est un génie sous la forme d'un enfant ailé. Appuyé d'une main sur l'égide, il lève, de l'autre, la terrible lance de la déesse, et paraît n'attendre qu'un signe pour en frapper un homme qu'elle foule aux pieds.

La Minerve représentée dans ce tableau n'est ni la déesse de la sagesse, ni celle qui préside aux arts et aux sciences; c'est la Minerve que les anciens nommaient *Armipotens*, et dont ils faisaient une des divinités de la guerre.

LINGELBACH (JEAN.)

66. PORT DE MER DU LEVANT. — *Toile; hauteur deux pieds trois pouces, largeur trois pieds.*

C'est bien là la diversité de personnages, le mouvement et l'ac-

tivité qu'on remarque sur un port de mer; et ces Napolitains, ces Génois, ces matelots grecs, ces esclaves, ces Turcs, indiquent bien que ce port est situé sur la Méditerranée. A ces hommes attérés par le commerce, et répandus de tous côtés sur de vastes quais, se mêlent encore quelques promeneurs.

Trois de ces derniers se rencontrent auprès d'un palais, à la droite du tableau, et se saluent par une profonde révérence. Du c té opposé, un Turc cause avec une femme assise devant lui, tandis qu'un de ses compatriotes, se tournant vers plusieurs hommes de la Chiourne, leur commande de reprendre leurs travaux. Un peu plus loin, des matelots sont occupés, les uns à débarquer des marchandises, les autres à puiser de l'eau à une fontaine. Des navires de différens pays remplissent le port; au-delà s'élèvent de hautes falaises couronnées de fortifications. Des statues, une colonne monumentale et autres morceaux d'architecture, enrichissent encore ce beau tableau. La couleur en est aérienne et pleine de fraîcheur, le *faire* moelleux et d'une charmante facilité.

MABUSE (JEAN DE.)

67. JÉSUS AU JARDIN DES OLIVIERS. — *Bois; hauteur un pied six pouces, largeur un pied.*

Le Sauveur, à genoux et offrant douloureusement à son père le sacrifice des souffrances qu'il est sur le point d'endurer, lève tristement les yeux sur l'ange qui vient lui offrir des consolations. Les apôtres Pierre, Jacques et Jean dorment à quelques pas de leur maître. On distingue au loin la troupe de gens armés à qui Judas va le livrer.

Le peintre, au lieu d'un calice, a mis une croix entre les mains de l'ange; il pensait vraisemblablement, comme les Hébreux, que par le calice il faut entendre les souffrances de la Passion, dont la croix lui a paru l'image la plus intelligible.

NEEFFS (Pierre).

68. Vue intérieure d'une église de Flandres. — *Bois; hauteur un pied cinq pouces, largeur un pied onze pouces.*

Des fidèles assistent à deux messes, qui se célèbrent dans des chapelles attenantes aux nefs latérales de l'église. Dans la nef du milieu, deux pages, portant des torches allumées, précèdent une dame de qualité, à la suite de laquelle marchent, deux à deux, quatre femmes d'honneur et plusieurs domestiques.

NEER (Art. Vander.)

69. Vue de Hollande avec effet de crépuscule. — *Bois; hauteur huit pouces six lignes, largeur un pied.*

Le ciel couvert d'épais nuages est encore obscurci par les premières ombres de la nuit. Cependant à l'aide d'un reste de jour qui luit encore à l'un des points du ciel, on distingue un vaste pays couvert de dunes et divisé par un fleuve dans toute son étendue. Dans le lointain, les édifices d'une ville se détachent en tons bruns sur l'horizon. Une chaloupe et deux barques de transport, dont une est traînée par un cheval, s'avancent sur le fleuve; ailleurs, des vaches paissent tout près de son rivage.

Il fallait tout le talent de Vander-Neer pour rendre distinct, avec si peu de lumière et si peu de travail, l'infinité d'objet qui enrichissent ce point de vue. Des traits dessinés avec esprit, des touches variées avec goût, de légers glacis lui ont suffi pour produire ce délicieux tableau; aussi Vander-Neer est-il regardé comme le peintre des nuits. Au talent d'en bien rendre le vague, il ajoute celui d'y faire abonder mille détails qu'il a rendus séduisans par le jeu de son pinceau.

PORBUS (François) le fils.

70. PORTRAIT DE LOUIS XIII. — *Toile sur bois; hauteur un pied trois lignes, largeur sept pouces six lignes.*

Le monarque est représenté en pied, nu-tête, cuirassé et ganté. Sa main gauche touche un casque posé sur une table couverte d'un tapis; de l'autre main, il tient le bâton de commandant. La tête du prince est d'une beauté rare, et son maintien plein de dignité. Quant au tableau, il est d'une exécution et d'un coloris qui ne laissent rien à désirer.

REMBRANDT-VAN-RYN (Paul).

71. PORTRAIT D'UN VIEILLARD. — *Bois; hauteur dix pouces, largeur huit pouces six lignes.*

Ce vénérable personnage, dont la figure est ornée d'une grande barbe blanchie par la vieillesse, a la tête couverte d'un bonnet rouge, et porte un juste-au-corps boutonné sous une mante garnie de fourrure. Son expression est celle d'un homme plongé dans la réflexion.

Ce petit portrait, pour n'être qu'un échantillon du talent de Rembrandt, n'en offre pas moins cette originalité de *faire* et de coloris qui distingue le style et les bons ouvrages de ce maître.

RUBENS (Pierre Paul).

72. MARCHÉ DE SILÈNE. — *Toile; hauteur quatre pieds, largeur six pieds deux pouces.*

Cette bacchanale, qui sort en dernier lieu de la riche galerie de Lucien Bonaparte, était du nombre des vingt-deux tableaux de Rubens, qui ont appartenu à la maison des ducs de Richelieu, et

dont il est parlé avec tant d'éloges dans l'un des ouvrages (1) du savant de Piles, critique des plus judicieux en fait de peinture, et l'un des plus grands admirateurs de Rubens.

Le front couronné de pampres, les joues brillantes de l'incarnat du rubis, le vieux Silène, suivant sa coutume, n'a pu laisser finir le jour sans s'enivrer. On dirait, à la vérité, qu'un reste de raison se mêle à sa gaîté naïve, et que ses lèvres riantes laissent encore échapper de joyeux propos. Mais ses jambes sont sans force, et son énorme corps, renversé en arrière, s'abandonne entièrement aux bras nerveux de deux satyres qui le soutiennent par-dessous les épaules. Un faune précède ce groupe vraiment pittoresque, et accompagne avec une double flûte les chants bachiques de l'un des satyres. A la droite de Silène est une bacchante folâtre, qui se fait un jeu de lui répandre sur le visage le jus qu'elle exprime de deux grappes de raisin. Viennent ensuite deux enfans de la carnation la plus délicate. L'un d'eux tient une branche chargée de raisins, qu'il essaie ingénuement de mettre dans la main pendante du vieillard; l'autre porte une grande brassée de différens fruits. Le cortège est fermé par un troisième satyre marchant à côté d'une vieille femme qu'il embrasse en riant. Ces deux figures, en partie dans l'ombre, en partie éclairées par la lumière rougeâtre d'une torche que tient la vieille femme, font ressortir toutes les autres, et produisent de la diversité dans les teintes des chairs, cette partie si difficile du coloris, dans laquelle Rubens nous paraît avoir excellé, et qui faisait dire à Diderot : *Le peintre qui a acquis le sentiment de la chair, a fait un grand pas.*

De Piles raconte, au sujet de ce tableau-ci, que l'auteur le fit en concurrence *du Dominiquin, du Guide, du Guerchin, de l'Albane, du Poussin, de Van-Dick, de Rembrandt et des autres peintres de*

(1) Conversations sur la connaissance de la peinture : vol. in-12', imprimé à Paris en 1672. A la page 141, le célèbre de Piles a décrit la Bacchanale de Rubens qui fait le sujet de cet article.

son temps, *qui tenaient un rang considérable dans la république de la peinture. Van Uflen, un des plus grands connaisseurs qui ait existé, prit plaisir à faire travailler tous ces illustres en même temps, pour juger de leurs ouvrages de la manière la plus sûre et la plus sincère, c'est-à-dire, par comparaison, et en les rapprochant les uns des autres. C'est pourquoi l'on doit penser que celui-ci a été fait avec beaucoup de soin, et dans la vue de faire connaître le mérite de son auteur; aussi est-il parfait dans toutes ses parties.*

Le soin qu'on remarque dans l'exécution de cette bacchanale, confirmerait seule à nos yeux l'anecdote curieuse racontée par de Piles, si la véracité de cet auteur ne nous était un sûr garant de la vérité du fait. Rarement la touche large de Rubens s'est soumise à cette délicatesse, cette fonte de couleurs qu'on est forcé d'admirer ici; et jamais, selon nous, ce maître ne s'est montré plus grand coloriste.

RUBENS ET SNAYERS.

73. LE SIÉGE DE PARIS PAR HENRI IV. — *Toile; hauteur treize pieds, largeur huit pieds six pouces.*

Le monarque prêt à monter à cheval, est entouré de plusieurs de ses capitaines qui se disposent à le suivre. Ces figures seules, au nombre de six à sept, et répandues sur le premier plan, sont de la main de Rubens.

Le reste de la composition exécutée par Snayers, offre, dans l'éloignement, l'ancienne ville de Paris, subissant le feu de plusieurs batteries élevées autour de ses murailles. Un village fortifié est situé en avant de la capitale. De tous côtés la plaine est occupée par de nombreux bataillons, parmi lesquels on en remarque deux qui se livrent un sanglant combat.

Cette peinture que la main de Rubens a rendue recommandable, reçoit un nouveau lustre de l'image chérie que ce peintre sublime nous y a conservée. Quel Français, en effet, pourrait voir sans une vive émotion, sans une admiration profonde, l'image révérée d'un

4

prince, dout les talens et les vertus honorent également les rois, la France et l'humanité toute entière.

SNAYERS (Pierre).

74. Cérémonie religieuse dans une ville de Flandres.— *Toile; hauteur trois pieds deux pouces, largeur quatre pieds neuf pouces.*

Une multitude innombrable de personnages, hommes, femmes et enfans, est confusément rassemblée près d'une église, pour voir passer une procession qui se dispose à en sortir.

A droite, dans un des coins inférieurs du tableau, est un médaillon d'environ trois pouces de haut, où l'auteur a peint son portrait. On lit tout à côté : *Peeter Snayers F*. Cette double circonstance fait assez entendre combien Snayers fut satisfait de son ouvrage.

Cet artiste qui exerçait avec succès tous les genres de peinture, acquit en Flandres et en Espagne beaucoup de célébrité; Van Dyck fit son portrait pour être gravé et mis au rang de ceux des grands hommes de son siècle; et nous venons de voir que Rubens n'a pas dédaigné d'associer ses talens avec ceux de ce peintre.

STEEN (Jean).

75. Le Satyre chez le paysan. — *Toile; hauteur un pied six pouces six lignes, largeur un pied cinq pouces*.

Ce tableau a successivement orné les beaux cabinets de MM. Helslenter de Rotterdam, et de Sériville à Paris. Quant au coloris, quant au *faire*, nous pouvons assurer que c'est un des meilleurs ouvrages de l'auteur. L'idée en est due à la fable du Satyre et du passant, à cette différence près, que ce n'est point l'homme du village qui entre dans la hutte de l'habitant des bois, mais celui-ci qui se présente chez le villageois. Steen a composé son tableau de cette manière.

(55)

Le villageois, dans l'intérieur de son ménage, est assis avec sa femme, à une petite table servie d'une soupe, d'un pain et d'un plat de poisson. Il souffle sur une cuillerée de potage qu'il approche de sa bouche. Tout près de la table se trouvent une jeune fille, coiffée d'un chapeau de paille, et une jeune servante apportant un plat d'œufs, qu'un enfant n'a pu voir sans envie. Dans le fond de la salle est un valet qui prend son repas à côté du feu. Le Satyre est tout près de la porte, sur le devant de la composition; sa tête cornue est couronnée de pampres; un manteau cache une partie de ses épaules; un morceau de bois fourchu lui sert de bâton. Après avoir vu le paysan réchauffer ses doigts avec son haleine, il est censé trouver mauvais que la même bouche qui a soufflé le chaud, souffle aussi le froid; et la remarque qu'il en fait n'étonne pas moins les autres personnages que la singularité même de son individu.

Jean Steen n'avait ici qu'un moyen de se faire entendre et d'intéresser, c'était par l'action vive, l'expression parfaitement sentie des principaux personnages qu'il a mis en scène; sur quoi l'on peut dire qu'il a autant réussi qu'il était au pouvoir de la peinture de lui en fournir les moyens. Le Satyre ne peut exciter ainsi les regards et la surprise de ceux qui l'entendent, s'il ne lui échappe quelque réflexion piquante.

76, UN ARRACHEUR DE DENTS. — *Bois; hauteur huit pouces, largeur six pouces.*

Au temps de Jean Steen, comme au temps où nous sommes, tous les opérateurs n'avaient pas le merveilleux secret d'extirper une dent sans causer de douleur. Le malheureux qui est représenté dans ce petit tableau, sous le fer du chirurgien de son village, éprouve de si violentes crispations, qu'on dirait qu'il s'agit moins de lui arracher un simple chicot, que la machoire toute entière. Un petit garçon attend que l'opération soit finie, afin d'offrir au patient de l'eau pour se rincer la bouche.

Dans une salle en arrière du cabinet, où sont ces trois person-

nages, on aperçoit une vieille femme qui vient consulter le rustique Esculape.

Quant Jean Steen a voulu briller par l'exécution, il n'y a pas moins réussi que dans les autres parties de son art. La beauté du pinceau égale ici le naturel de la pantomime et la vérité du coloris.

77. LA DISEUSE DE BONNE AVENTURE. — *Toile; hauteur deux pieds un pouce, largeur un pied neuf pouces.*

Au milieu d'un chemin champêtre, près duquel on remarque les restes d'une voûte souterraine surmontée d'un colombier, une dame accompagnée d'un gentil-homme, se fait dire sa bonne aventure par une bohémienne. Celle-ci, un peu déguenillée, porte un petit enfant sur son bras gauche, et fait partie d'une bande de plusieurs autres vagabonds, hommes, femmes et enfans, dont deux font la cuisine à l'entrée du souterrain, tandis que les autres dorment ou se reposent sur un petit tertre, à côté du chemin.

TENIERS FILS (DAVID.)

78. PAYSAGE PASTORAL. — *Toile; hauteur un pied sept pouces, largeur deux pieds sept pouces.*

Différens animaux domestiques, tels que porcs, vaches et brebis, sont dispersés sur tout le premier plan. Le pâtre qui les garde est assis au pied d'une butte, et cause avec un paysan nonchalamment appuyé sur le dos de son âne. Plusieurs canards sont tout-à-fait sur le devant du tableau; les autres plans se composent, à droite, d'une montagne dont le sommet est couronné de fabriques.

78. Bis AUTRE PAYSAGE PASTORAL. — *Toile; même grandeur que le précédent.*

A l'avant scène, un pâtre assis, son chien à côté de lui, veille sur un troupeau de vaches et de brebis. Un peu plus loin, sur une col-

line, est un cabaret à la porte duquel une société de buveurs est attablée, sous une espèce de hangard.

La teinte lucide et diaphane de l'atmosphère, les tons fuyans des lointains, le gris argentin des plans avancés relèvent le mérite de ce deux tableaux.

79. SAC D'UN VILLAGE. — *Bois; hauteur dix pouces, largeur un pied un pouce.*

Des gens de guerre répandus dans un village, y exercent par les ordres et sous les yeux de leur capitaine, l'horrible droit du plus fort. Malheur à qui ose leur résister ! un villageois qui a eu ce courage l'a payé de sa vie, on voit son corps étendu par terre; d'autres paysans, non moins à plaindre que lui, sont garottés et emmenés prisonniers. Leur sort est aussi celui de leur curé, auquel on a attaché les mains derrière le dos. Au milieu de cette scène de désolation, on remarque encore un soldat repoussant brutalement avec son arme, une femme qui lui demande grâce pour son mari, et plus loin, quelques uns de ses camarades s'empressant de piller une maison.

Le prix que le chevalier Bonnemaison attachait à ce petit tableau, nous dispense d'en faire l'éloge, mais non d'appeler sur lui l'attention des amateurs.

VERTANGEN (DANIEL.)

80. FEMME ENDORMIE. — *Cuivre; hauteur cinq pouces six lignes, largeur sept pouces six lignes.*

C'est sans doute une nymphe de Diane fatiguée de la chasse; elle s'est étendue et endormie au pied d'un rocher, la tête appuyée sur sa main droite, et le devant du corps exposé aux regards du spectateur. Une grande draperie jaune, en partie recouverte d'un linge, est étendue sous elle; en se livrant au sommeil, elle a compté sur la

garde d'un chien qui veille à ses côtés. Vers le second plan, on aperçoit des bergers gardant leurs troupeaux.

Ce petit sujet est un de ceux que Poëlenburg se plaisait à traiter ; ses pinceaux suaves et délicats y auraient-ils répandu plus d'agrément qu'il n'en offre ? c'est ce dont on peut douter. Vertangen a imité le style de ce maître aimable, et l'a égalé dans la couleur ainsi que dans l'exécution.

VICTOOR (Jean.)

81. L'ange Raphael et la famille de Tobie. — *Toile; hauteur six pieds, largeur six pieds trois pouces.*

Le nom de Victoor, comme nous l'avons dit quelquefois, n'a pas encore acquis toute la célébrité qu'il mérite, et à laquelle il ne peut manquer de parvenir. Le beau tableau qui s'offre à notre vue est une preuve de la vérité de cette assertion.

Il représente l'ange Raphaël s'élevant dans les airs, après avoir révélé l'objet de sa mission à la famille de Tobie : *Il est temps,* leur a-t-il dit, *que je retourne vers celui qui m'a envoyé; pour vous, bénissez Dieu et publiez ses merveilles.* A ces mots, le saint vieillard s'est jeté à genoux pour adorer le Seigneur et le remercier de ses bienfaits; à sa reconnaissance se mêle une humilité profonde, il n'ose plus envisager le conducteur de son fils; celui-ci et sa femme sont dans la même posture que leur vénérable père; mais cédant à l'admiration dont ils sont saisis, leurs regards et ceux de leur mère s'attachent à suivre Raphaël dans son vol; Raphaël dont Sara ne peut déjà plus supporter la vue, et devant qui s'ouvre la voûte de l'éternel séjour. Au-dessous de l'ange, dans l'éloignement, on distingue des conducteurs de chameaux.

Cet ouvrage d'un mérite éclatant, à beaucoup d'égards, soutiendrait la comparaison avec ceux des premiers artistes hollandais; quel est en effet celui d'entr'eux qui s'est distingué par un plus beau pinceau, par plus d'harmonie, de relief et de vérité?

VLIET (Henri Van).

82. Intérieur de temple protestant. — *Toile; hauteur quatre pieds, largeur trois pieds sept pouces.*

On y remarque plusieurs chaires à prêcher. Sur différens pilliers sont attachés des écussons armoriés et des panneaux de boiserie, où sont écrites les épitaphes de personnages dont la reconnaissance s'est fait un devoir de consacrer le souvenir. La vue de cet édifice est prise d'une chapelle latérale, et toute l'architecture en est gothique. Des curieux la visitent, des enfans s'y amusent, un fossoyeur y prépare la demeure d'un mort.

VOS (Simon de).

83. Portrait de femme. — *Bois; hauteur un pied six pouces, largeur un pied deux pouces.*

Cette femme (âgée de quarante-cinq à cinquante ans), est représentée en buste; la tête et le corps un peu effacés, avec un vêtement noir accompagné d'un grand collet de batiste.

Ce portrait, par la finesse de son coloris, a de la ressemblance avec ceux de Rubens.

WEENIX (Jean).

84. Gibier. — *Toile; hauteur deux pieds trois pouces, largeur trois pieds deux pouces.*

Dans un parterre magnifique et tout près d'un vase de pierre brisé et renversé, sont groupés différens instrumens de chasse et deux pièces de gibier : à quelque distance delà, se promène le riche propriétaire de ce beau jardin, donnant le bras à une dame; un jeune nègre marche derrière lui; plus loin, autour d'un grand bassin d'où s'élance un jet-d'eau, se voient des morceaux de sculpture, des pavillons et tout ce que le luxe peut imaginer d'embellissemens.

Sous le pinceau de Weenix l'art a été plus éloquent que la parole: il n'a pas décrit, il a imité la nature.

WITTE (Emanuel de).

85. Temple protestant. — *Bois; hauteur un pied six pouces, largeur un pied trois pouces.*

L'architecture de cet édifice est gothique; la teinte claire de ses pilliers et de ses murs y produit de toutes parts des reflets lumineux, qui s'unissent à beaucoup d'effet et de vérité.

Le Spectateur supposé vers le milieu du temple, le dos tourné au sanctuaire, a devant lui la tribune de l'orgue et deux vestibules, ou entrées latérales du grand portail. Quelques figures enrichissent ce tableau.

Nous l'aurions plutôt inscrit sous le nom de Berkheyden que sous celui de Witte, si nous ne nous en fussions rapportés qu'à notre jugement : au surplus qu'importe ici la dénomination ? On sait que ces deux maîtres marchent à peu-près sur le même rang.

WOUWERMAN (Philippe.)

86. L'Abreuvoir. — *Bois; hauteur un pied sept pouces, largeur un pied onze pouces.*

Ce tableau, que les connaisseurs ont toujours regardé comme l'un des plus ravissans chefs-d'œuvre de Wouwerman, représente un site de Hollande, vu du bord d'une large rivière. A droite est un monticule couronné de quelques arbres légers, et d'une grande porte ou barrière de bois servant sans doute à fermer un péage. Au bas de cette éminence, à main gauche, coulent doucement les eaux de la rivière; au-delà les regards parcourent une vaste étendue de pays. La teinte bleuâtre de l'air, la lumière qui éclaire les nuages, indiquent une matinée; et le peintre a supposé l'heure où les palfreniers des environs viennent abreuver ou baigner leurs chevaux.

Dix à douze de ces animaux superbes et plus de vingt personnages, tant hommes que femmes et enfans, distribués sur les devants du point de vue, y produisent des scènes pleines de vie et de mouvement. Sur le haut de la butte des paysannes gardent du linge qu'elles ont étendu pour le sécher; un villageois en descend avec deux chevaux, dont l'un menace de ses ruades un chien qui abboie contre lui. Plus bas un troisième cheval se cabre et refuse d'obéir à la main qui le conduit. Mais c'est surtout dans le milieu de l'avant-scène que sont rassemblés les détails les plus marquans du tableau, ceux où brille dans tout son éclat l'inimitable talent de l'auteur. Là vous voyez des laveuses et des baigneurs, figures exécutées avec autant d'esprit que de goût. Là semblent se mouvoir avec agilité cinq ou six chevaux, aussi différens de poil que de position; les uns, montés par des palfreniers, sont dans le bord de l'eau; les autres en sortent ou sont prêts d'y entrer. Entre autres barques qui flottent au loin sur la rivière, on remarque un bac qui s'avance avec des passagers.

Que sert au reste cette description? quelque fidèle et complète qu'elle fût, donnerait-elle une idée suffisante de ce délicieux ouvrage? rendrait-elle cette activité, cette diversité d'actions, ces jolies figures si pittoresquement vêtues, ces chevaux vifs, fougueux ou soumis, et enfin tous ces autres détails que la touche fine et délicate de Wouwerman a rendus d'un intérêt si attachant? Nous avons dit, en commençant, que ce tableau est un des chefs-d'œuvre de ce maître, et jamais peinture du même genre n'a mieux mérité cette qualification.

Cet intéressant ouvrage a été gravé plusieurs fois, et a fait partie du célèbre cabinet de la comtesse de Verrue, le premier et le plus extraordinaire peut-être qui ait été formé en France par un simple particulier.

ECOLE FRANÇAISE.

BAUJIN (Lubin.)

87. La Sainte Famille, deux Anges et Saint-Jean-Baptiste enfant. — *Bois; hauteur onze pouces, largeur neuf pouces.*

L'exécution de Baujin est délicate, et le dessin de ses figures tout-à-fait *parmesanesque*. On voit un de ses tableaux au Musée royal.

Dans celui-ci Jésus est à genoux sur son berceau, à la gauche de sa mère, et saisit en riant la croix de roseau du jeune précurseur. Marie, assise entre les deux enfans, les regarde avec une égale tendresse, et s'amuse de leurs jeux. Saint-Joseph les voit avec gravité. Les deux anges, au contraire, expriment une douce joie, et, par respect, se tiennent à genoux à quelques pas du Fils de Dieu.

BONNEMAISON (Le Chevalier Féréol.)

88. Jeune Fille effrayée par l'orage. — *Toile; hauteur trois pieds, largeur deux pieds cinq pouces.*

Surprise au milieu des champs par un violent orage, effrayée par le tonnerre qui gronde autour d'elle, une jeune personne se tient adossée contre le tronc d'un arbre, seul refuge qu'elle ait pu trouver. Là, toute mouillée, les jambes étroitement serrées l'une contre l'autre, les bras croisés au-dessous de son sein à demi-nu, les cheveux au vent, tremblante et en un mot presque aussi transie de froid que de peur, elle tourne ses regards inquiets vers le ciel, et semble invoquer sa protection.

Le mérite de ce charmant tableau consiste particulièrement dans l'expression de la figure, dans cette grâce de pinceau, cette vérité,

cette entente du coloris qui, plus d'une fois, ont valu au chevalier Bonnemaison les éloges des critiques les moins indulgens.

89. LA VIERGE DITE AU POISSON. — *Toile; hauteur six pieds six pouces, largeur cinq pieds.*

La Vierge Marie, assise sur un trône, au milieu de la composition, soutient l'Enfant-Jésus, qui est debout sur ses genoux. A la droite du trône, le jeune Tobie, présenté par l'ange Raphaël, se prosterne devant le Sauveur, qui lui tend la main avec bonté et en signe de protection. Saint Jérôme, debout à la gauche de Marie, un livre ouvert à la main, suspend une lecture sainte et porte ses regards sur Tobie. Il est à remarquer que cet enfant tient un poisson, ce qui a donné lieu au titre du tableau. Les figures sont de grandeur naturelle.

90. LA VISITATION. — *Toile; hauteur six pieds, largeur quatre pieds six pouces.*

Debout, sur le devant d'un paysage, la Vierge Marie et sainte Elisabeth se donnent affectueusement la main, et s'entrefélicitent du doux espoir qu'elles ont d'être bientôt mères. Ces deux figures sont de grandeur naturelle.

Le chevalier Bonnemaison, ayant été chargé de restaurer les originaux des deux tableaux que nous venons de décrire (1), fut si épris de leur merveilleuse beauté, qu'il ne put se défendre du désir d'en faire des copies. Dans une école de peinture, de pareilles copies deviennent des modèles que les élèves peuvent consulter avec fruit : c'est rendre un service à l'art que de reproduire ainsi les chefs-d'œuvre des grands maîtres.

(1) Ces originaux appartiennent au roi d'Espagne.

DAGNAN (M.)

91. PAYSAGE. — *Toile; hauteur neuf pouces, largeur un pied.*

Il représente un site montagneux, couvert de bois et coupé par un ravin; quelques fabriques sont mêlées parmi les arbres; des eaux forment plusieurs cascades sur le devant du point de vue.

CALLOT (JACQUES.)

92 BOHÉMIENS EN VOYAGE. — *Bois; hauteur dix pouces, largeur un pied trois pouces.*

Des femmes et des enfans marchent à la file l'un de l'autre, à côté de deux chevaux et d'un charriot qui sont chargés de bagages et de plusieurs de leurs compagnons. Deux hommes, le fusil sur l'épaule, ouvrent et ferment la marche.

92 bis. HALTE DE BOHÉMIENS. — *Bois; même grandeur que le précédent tableau.*

Des hommes s'amusent à jouer aux cartes, tandis que plusieurs de leurs camarades, aidés par des femmes et des enfans, s'occupent des apprêts d'un repas.

GELÉE (CLAUDE) dit le Lorrain.

93. VUE DE LA RADE ET DE L'ENTRÉE D'UN PORT. — *Toile; hauteur un pied six pouces, largeur deux pieds.*

Ce tableau nous offre, sous les couleurs les plus vraies, la rade et l'entrée d'un port d'Italie. Mais ce qui lui donne surtout un charme inimaginable, c'est l'art avec lequel Claude Lorrain a su y reproduire l'effet enchanteur du soleil levant.

Sur le premier plan, formé d'une étroite langue de terre, cinq levantins paraissent attendre, pour retourner à leur navire, le canot dans lequel un de leurs compagnons vient d'aborder au rivage.

Au second plan, à main gauche, une longue muraille, crénelée et séparée par une tour, s'avance dans les flots et protège l'entrée du port. De ce côté, les lignes sont rompues et diversifiées par les cimes touffus de plusieurs arbres qui s'élèvent au-delà de cette muraille; au bas est un large quai où plusieurs personnages, marins et gens de peine, attendent le moment de reprendre leurs travaux journaliers. A droite, une galère amarrée sur ses ancres, flotte à peu de distance de la terre; ailleurs, quatre autres navires sont mouillés dans la rade. Dans le lointain, on aperçoit un phare situé sur un promontoire, et au-delà deux monts escarpés; mais tellement effacés par les vapeurs de l'atmosphère, qu'ils se dessinent à peine sur l'horizon.

Le soleil, dans le milieu du tableau, est supposé ne reparaître que depuis peu de momens au-dessus de l'horizon; aussi sa lumière matinale et argentée, quoique répandant déjà beaucoup d'éclat partout le ciel, ne fait-elle encore qu'effleurer la surface de la mer, où elle se joue avec la vague mobile et azurée qu'une brise légère met en mouvement. Rien de plus piquant que cette partie de l'ouvrage.

Les productions de Claude Lorrain, sont partout d'une grande valeur; mais ce qui est pour nous un garant bien plus sûr de l'importance que les connaisseurs attacheront à celle-ci, c'est cette puissance de couleur, cette fidèle observation de la nature, à laquelle l'auteur ne parvînt que par son application constante à bien faire, par un travail consciencieux et une recherche de perfection qu'on ne saurait trop louer, ni trop estimer.

GARNEREY (M.).

94. L'ESTRÉE DU PORT DE DUNKERQUE. — *Toile; hauteur un pied cinq pouces, largeur deux pieds.*

Une goëlette, pinçant le vent, entre dans la jettée, tandis qu'une petite barque en sort, vent arrière. La mer est houleuse et produit de grosses vagues d'un bel effet.

Ce tableau qui a fait partie de l'exposition du Louvre, en 1824, est le produit d'un beau talent fondé sur l'étude constante de la nature. Le mouvement des eaux est rendu de manière à faire illusion.

LE NAIN (Louis).

95. Jésus-Christ a Emmaus. — *Bois; hauteur un pied cinq pouces, largeur un pied six pouces.*

Cléophas et Luca, disciples de Notre Seigneur, se sont mis à table avec lui sans le connaître; mais au moment où il rompt le pain et le bénit, en levant les yeux au ciel, ce n'est plus un voyageur inconnu qu'ils voient; c'est Jésus de Nazareth, leur divin maître, dont la présence les pénètre subitement de surprise et de vénération.

La scène se passe aux flambeaux; l'effet en est vrai, et chaque personnage nous paraît plus animé, plus expressif que dans la plupart des ouvrages de cet auteur.

Louis le Nain et ses deux frères, méritent une place parmi les coloristes; mais ils ont souvent manqué de goût dans le choix de leurs sujets.

MIGNARD (Pierre).

96. Portrait de Louis XIV enfant. — *Toile; hauteur un pied sept pouces, largeur un pied quatre pouces.*

Le prince, en très-bas âge, est assis sur un coussin, et tient un ruban auquel est attaché un bouvreuil; ses regards sont fixés sur l'oiseau captif, qui voltige et tend à s'échapper.

MOYNE (François le).

97. Moyse et les filles de Jétro. — *Toile; hauteur deux pieds cinq pouces, largeur un pied neuf pouces.*

Moyse, une houlette à la main, fait découvrir une citerne pour y abreuver les troupeaux des filles de Jétro.

STELLA (Jacques).

98. Le jugement de Pâris. — *Toile ; hauteur deux pieds deux pouces, largeur trois pieds.*

La cour céleste voulant terminer le différent survenu entre Junon, Pallas et Vénus, aux noces de Thetis et de Pélée, décida, d'après les conseils de Mercure, que les trois Déesses s'en rapporteraient au jugement de Pâris, berger du mont Ida, réputé très-intègre et surtout fin connaisseur en beauté. Ce sont les apprêts de ce jugement qui sont représentés dans le tableau de Stella.

Phœbus sur son char matinal, entouré des heures, vient d'annoncer, par ses premiers rayons, l'ouverture des assises du berger. A cet instant, les Dieux de l'Olympe se sont rangés sur des nuages, au-dessus du mont Ida, et suivent des yeux les charmantes plaideuses. Celles-ci comparaissent devant leur juge, sans autre défense que les charmes de la beauté. On admire en elles un maintien noble, une taille élégante, un visage accompli ; mais elles diffèrent d'expression. Mercure tenant encore la fatale pomme, remplit l'office de rapporteur et explique la cause à Pâris, qui tourné vers lui, l'écoute avec beaucoup d'attention. La longueur du discours paraît impatienter Junon ; son sceptre, la fierté de son front, son regard imposant impriment le respect. Pallas, le dos tourné vers son juge, se développe avec grâce ; le désir de vaincre ne trouble point sa douceur ordinaire. Il serait impossible d'exprimer par quel attrait invincible Cypris a le don de plaire. Placée entre ses deux rivales, elle voudrait retenir le manteau que les grâces détachent de ses épaules, et baisse les yeux en rougissant. L'Amour est à côté de sa mère, et lui assure la victoire par un trait qu'il dirige au cœur de Pâris. Au-dessus des trois Déesses, plane la Renommée, tenant sa trompette d'une main, et de l'autre une couronne jointe à une branche de palmier ; au jugement de Pâris assistent encore les Divinités de deux fleuves, une Nayade et trois Satyres.

Stella a déployé, dans ce tableau, toutes les richesses de son imagination.

SUBLEYRAS (Pierre).

99. L'apothéose d'un saint. — *Toile ; hauteur un pied quatre pouces, largeur un pied un pouce.*

Cette composition a la noble simplicité que l'on remarque dans les ouvrages des grands maîtres. Quatre Anges soutiennent le Saint; d'autres lui servent de cortège, pendant sa glorieuse ascension. Toutes les figures sont bien disposées; celle de saint Camille est belle ; son extase, le calme de son visage peignent le sentiment d'une âme pure, qui jouit d'avance de l'ineffable bonheur que lui promet le céleste séjour.

VERNET (Joseph).

100. Marine avec effet d'orage. — *Toile ; hauteur un pied onze pouces, largeur trois pieds deux pouces.*

Ce tableau que Vernet dut peindre à son retour d'Italie, nous offre le spectacle d'une tempête. L'auteur, homme de génie, poète autant que peintre, n'a point encore eu de rivaux pour ce genre de sujets.

Un vent des plus impétueux soulève les flots de la mer, et les pousse avec violence contre une falaise située à la gauche du point de vue. Là, furieux, écumans, ils se brisent avec fracas, et s'élancent en gros bouillons par-dessus les rochers. Cependant sept matelots, divisés en deux groupes, bravent la bourrasque et attendent, sur le rocher du premier plan, le moment de saisir quelques débris d'un petit bateau qui vient d'être englouti. Pendant ce temps, l'un d'eux tenant le bout d'un filet à pêcher, s'efforce de le tirer hors de l'eau. Dans le lointain, un navire battu par les vents et les flots, tâche, en louvoyant, d'éviter le péril dont il est menacé.

La fermeté, l'empâtement que nous remarquons dans l'exécution de cette marine, la chaleur, l'enthousiasme qui s'y manifestent, nous ont portés à dire qu'elle date du temps où Vernet quitta l'Italie. Alors, entraîné par l'impétueuse ardeur de son génie, il peignit, mieux que jamais, les formes orageuses de la mer et le majestueux désordre des élémens.

TRUCHOT.

100 *bis.* LA CHATREUSE DE BORDEAUX. — *Toile; hauteur un pied cinq pouces, largeur un pied deux pouces.*

Près des murs d'un enclos attenant à une chapelle, un moine marche tête baissée et se livre à la méditation.

101. RUINES D'UN VIEUX CHATEAU. — *Toile; hauteur trois pieds deux pouces, largeur deux pieds neuf pouces.*

Ce château, d'une construction très-ancienne, est situé à Brie-Comte-Robert, dans la Brie parisienne.

Ces deux tableaux, ouvrage d'un jeune homme qui donnait les plus grandes espérances, sont d'une exécution ferme et facile, d'un coloris vigoureux et plein de vérité.

PAR ET D'APRÈS DIFFERENS MAITRES.

101 *bis*. La Vierge tenant l'Enfant Jésus dans ses bras. — Peinture russe dans le goût de celles des Grecs du temps du Bas-Empire.

102. Sujet historique composé de cinq figures. — Tableau des premiers temps de la peinture en Italie.

103. Autre tableau du même genre et représentant une déposition de croix. — La Vierge, deux autres saintes femmes et l'apôtre bien-aimé pleurent devant les restes inanimés de Jésus-Christ, appuyé contre les genoux de sa triste mère.

104. Le sujet de la Visitation. — Ce tableau dont les figures sont de grandeur naturelle, est une copie d'après Raphaël, où plusieurs connaisseurs ont cru distinguer le *faire* de Nicolas Poussin.

105. Une belle copie d'après un des tableaux de Raphaël qui font partie du musée Royal de France. — Elle représente l'Enfant-Jésus s'élançant de son berceau dans les bras de sa mère, en présence de deux anges, de saint Joseph, de saint Jean-Baptiste et de sainte Elisabeth. Le jeune précurseur adore Jésus; un des anges répand des fleurs sur la Vierge Marie.

Cette copie nous paraît digne d'éloge en ce qu'elle donne une idée parfaite de l'original.

106. Portrait d'homme. — Il est représenté à mi-corps, vêtu de noir, la main gauche sur la hanche et tenant de la droite une lettre qu'il vient de recevoir. Des papiers et une écritoire sont posés sur une table à côté de lui.

Ce tableau appartient à l'école Florentine.

107. Saint Jean-Baptiste dans le désert. — Bon tableau.

108. Jésus assis sur les genoux de sa mère, ôte le couvercle d'un

vase que lui présente une jeune femme. — Tableau de l'ancienne école de Venise, époque de Jean Bellin.

109. La Vierge Marie tenant Jésus entre ses bras, est placée entre saint Joseph et saint Zacharie; saint Jean-Baptiste, enfant, est debout sur un vase dans lequel est planté un pommier. — École de Giorgion.

110. La sainte famille. — Bonne copie d'après le petit tableau du Corrége qui faisait partie de la riche galerie que nous fûmes chargés de vendre il y a deux ans.

111. Par un peintre Italien du seizième siècle. — Portrait d'homme vu à mi-corps, vêtu de noir, tenant ses gants de la main gauche et s'appuyant de la droite sur l'angle d'une table couverte d'un tapis.

112. La Vierge en prière. — Buste peint sur toile d'après Sasso Ferrato.

113. L'apôtre saint Paul représenté en buste, un sabre à la main. — Ouvrage d'un peintre Italien de l'école du Guerchin.

114. Sainte Irène. Ses mains liées ensemble se croisent sur sa poitrine ensanglantée par un poignard; de sa bouche entr'ouverte s'exhale le dernier de ses soupirs. — Ce tableau se rapproche un peu de la manière de Salvi.

115. Un philosophe les yeux fixés sur un grand livre et tenant un compas, paraît méditer sur la solution de quelque problème de géométrie. Derrière lui se voit un autre personnage dont il occupe toute l'attention. — Tableau dans le goût de Ribéra.

116. Une jeune femme armée et vêtue en chasseresse, s'entretient avec deux hommes qu'elle vient de rencontrer. Peut-être l'intention de l'auteur a-t-elle été de nous offrir Vénus apparaissant à Énée et lui indiquant le chemin de Carthage.

117. Dans une chambre à coucher une jeune femme conduite par

un ange, apporte un breuvage à un malade; en même temps apparaît un saint qui chasse la mort. — Ce tableau singulier nous paraît appartenir à l'école de Sébastien Ricci.

118. Tableau de l'école Allemande du quinzième siècle. — Il est peint sur bois et représente d'un côté la Visitation, de l'autre la sainte famille.

119. Ecole de Lucas de Leyde. — La Vierge assise et tenant dans ses bras le divin Fils dont le Tout-Puissant l'a rendue mère.

120. Jésus couronné d'épines. — Cet ouvrage plein de mérite et dont l'auteur a manifestement cherché à imiter la manière du célèbre Léonard, nous paraît appartenir à l'ancienne école Espagnole où à celle de Flandre. Dans l'un comme dans l'autre cas il mérite l'attention des curieux. Il est sur bois et porte *un pied huit pouces de haut, sur un pied de large.*

121. Saint Hubert étant à la chasse, s'est jeté à bas de son cheval pour se prosterner devant un crucifix qu'il aperçoit sur la tête d'un cerf. — Tableau de l'école d'Albert Durer.

122. Ancienne école Flamande. — Banquier Juif, vérifiant, la balance à la main, le poids de diverses pièces d'or.

123. L'Adoration des mages. — Tableau dans le genre d'Albert Durer. La scène se passe sur le devant d'un paysage, contre les ruines d'un antique édifice. Marie assise tient le Fils de Dieu sur ses genoux, et le présente aux mages venus du fond de l'Orient pour l'adorer.

124. Paysage. A gauche, une rivière; à droite, une chaumière dans un terrain sablonneux entouré de haies.

125. Paysage enrichi de fabriques, par François Van Bloemen dit Orrisonti. Au premier plan, une femme portant une corbeille de fleurs sur sa tête, s'entretient avec un homme qui est assis auprès des ruines d'un antique édifice. — Bon tableau peint sur toile.

126. Saint-François Xavier prêchant l'Evangile au Japon; et faisant des miracles.

127. Saint-Ignace de Loyola exorcisant une possédée dans un temple, en présence d'un grand nombre de fidèles assemblés pour l'entendre prêcher.

Ces deux tableaux dont les originaux, peints par Rubens, sont dans la galerie de Vienne, ont été regardés, par plusieurs connaisseurs, comme étant de la main de Van Thulden.

128. Copie d'après Berghem. Elle représente des pâtres avec leurs troupeaux, sur le bord d'une rivière.

129. Grand paysage enrichi de diverses figures.

130. Tableau représentant une femme assise et tenant un panier de vivandière. Un vieillard, le chapeau à la main, paraît lui demander l'aumône; derrière, on voit défiler des soldats.

131. Ecole de Rigaud. — Portrait de Louis XIV. Le monarque est représenté en pied, son sceptre à la main et vêtu des habits royaux. Sa couronne est à côté de lui, sur un tabouret. Des colonnes, des draperies magnifiques enrichissent convenablement le fond du tableau.

132. Par Rigaud. — Portrait d'homme, coiffé d'une perruque à la conseillère.

133. Jeune Martyre, représentée à mi-corps, un riche manteau sur ses épaules, et une palme à la main. — Ce tableau paraît avoir été peint dans l'école de Mignard.

134. Deux paysages enrichis de figures et d'animaux.—Ouvrage d'un peintre moderne.

135. Portrait d'homme : copie faite d'après un tableau de Van-Dyck, qui est au musée royal.

136. Étude de paysage, faite d'après un tableau de Nicolas Poussin.

137. Par madame Élie, d'après Greuse. — Buste de jeune fille représentée nu-tête, les cheveux épars sur sa poitrine, et comme au sortir du lit. Son expression est celle d'une personne qui s'abandonne à quelque triste rêverie.

TABLEAUX OMIS A LEUR RANG.

PADOUAN (Alessandro Varotari, dit Padovanino).

137 *bis.* Nymphe en repos. — *Toile ; hauteur trois pieds, largeur quatre pieds.*

Cette figure que nous supposons représenter une Nymphe de Diane, est couchée toute nue sur le devant d'un paysage.

VICTOOR (Jean.)

137 *ter.* Isaac bénissant Jacob. — *Toile ; hauteur trois pieds dix pouces, largeur quatre pieds dix pouces.*

Jacob à genoux près du lit d'Isaac, son père, reçoit par surprise une bénédiction que le saint patriarche croit donner à son fils Esaü. — Rebecca qui a conseillé cette ruse à Jacob, lui fait entendre par signe qu'il doit éviter de parler.

TABLEAUX

Dont la description n'a pu être faite ici, attendu qu'ils sont dans ce moment en pays étranger.

138. Un tableau peint par Angiolo Bronzino, et représentant le portrait d'une duchesse de Médicis.

139. Le portrait d'un sénateur vénitien, peint par Jacob Robusti, dit le Tintoretto.

140. Portrait d'Antonio Vecelli, peint par Tiziano Vecelli.

141. Jésus assis sur un petit sac et soutenu par un ange, est l'objet de la vénération et des prières de la Vierge Marie. Trois anges planent au-dessus du fils de Dieu, et chantent ses louanges. *Tableau peint sur cuivre; hauteur sept pouces, largeur cinq pouces.* Par Pietro Vannucci, dit il Perugino.

142. Jésus tenant une croix entre ses bras. Par Annibal Carracci.

143. Buste de Jésus couronné d'épines; par Albert Durer.

144. Diane et Endymion; par Francesco Mazzuoli dit il Parmigianino.

145. Diane surprise au bain par Actéon; ouvrage d'Annibale Carracci.

146. La Vierge Marie dans une gloire; par Giulio Cesare Procaccini.

147. Le Jugement de Salomon; par Carlo Bonone.

148. Joseph expliquant les songes de deux officiers de la cour de Pharaon; par François Herrera le jeune.

PORTRAITS EN ÉMAIL, PAR PETITOT.

149. PORTRAIT D'HENRIETTE DE FRANCE; médaillon monté sur une tabatière d'écaille, à gorge d'or.

150. PORTRAIT DE LA GRANDE DEMOISELLE (1); médaillon sur une tabatière d'écaille, à gorge d'or.

151. PORTRAIT DE CATINAT; médaillon sur une tabatière d'écaille, à gorge d'or.

152. PORTRAIT DE COLBERT; médaillon sur une tabatière d'écaille, à gorge d'or.

Les entourages ou garnitures de ces quatre médaillons sont d'or, et ont été exécutés par le sieur Vachette.

153. AUTRE PORTRAIT; monté en bague.

(1) C'est ainsi qu'on appelait vulgairement la princesse Anne-Marie-Louise d'Orléans, plus connue sous le nom de Mademoiselle de Montpensier.

DESSINS.

DESSINS ENCADRÉS.

154. BONNEMAISON (le Ch^{er} Féréol.) — Quatorze Dessins : études de têtes faites d'après plusieurs tableaux de Raphaël, appartenant au roi d'Espagne.

155. CADÈS (Joseph.) — Cinq Dessins à la plume, d'après l'antique.

156. Trois Dessins à la plume, représentant diverses figures.

157. Cinq Dessins à la plume; figures et ornemens.

158. Deux Dessins à la plume; figures et ornemens.

159. GASSIES (M.) — Deux Paysages à la fumée.

160. GUERCHIN (J. F. Barbieri.) — Paysage dessiné à la plume.

161. JULES ROMAIN (Giulio Romano.) — Quatre Dessins à la plume, représentant des lions, etc.

162. Dessin à l'aquarelle, représentant un paysage.

162 bis. Deux autres Dessins représentant des Paysages.

DESSINS EN FEUILLES.

163. Plus de cent Dessins et Croquis, quelques-uns par le Guerchin et Bloemaert; les autres par le Brun, Verdier et autres maîtres français.

ESTAMPES.

ESTAMPES ENCADRÉES.

164. ALLAIS (M.) — Van Dyck peignant son tableau de Saint-Martin dans le village de Savelthem, d'après M. Ducis.

165. CHATILLON (M. H. G.) — Offrande à Esculape, d'après Guérin.

166. Saint-Michel, d'après Raphaël.

167. DESNOYERS (M.) d'après Raphaël. — La Vierge au donataire.

168. Le sommeil de Jésus.

169. La Vierge à la Chaise.

170. La Foi, l'Espérance et la Charité; trois estampes avant la lettre.

171. D'après M. Gérard. — Le portrait du prince de Benevent.

172. JAZET (M.) — Portrait de S. A. R. Monseigneur le duc de Berri, d'après M. Carle Vernet.

173. Le comte (M.) — Nymphes couchées sur le devant d'un paysage, d'après Girodet-Trioson; deux estampes avant la lettre.

174. LAUGIER (M.) — Zéphir, d'après Prud'hon; estampe avant la lettre.

175. MASSAR (Jean.) — Charles 1er et sa famille, d'après Van Dyck.

176. MORGHEN (M. Raph.) — Les quatre âges de la vie, d'après M. Gérard.

177. RICHOMME (M.) — Galathée sur les eaux, d'après Raphaël.

RECUEILS D'ESTAMPES ET ESTAMPES EN FEUILLES.

178. Galerie de Florence : Deux suites de trente-deux livraisons chaque, n. 1 à 32.

179. Galerie du Palais-Royal : les trente premières livraisons.

180. Tableaux de la révolution : vingt livraisons.

181. Voyage dans les Pyrénées françaises : quatre livraisons.

182. Vues pittoresques : huit livraisons.

183. Un an à Rome, estampe lithographiée : huit livraisons.

184. Cérémonie du Sacre de Charles X, estampe lithographiée : trois cahiers.

185. Vues pittoresques depuis Francfort jusqu'à Cologne, et vues pittoresques des principaux châteaux et maisons de France : deux cahiers.

186. Collection de costumes, recueil de décorations, cahier d'eau forte par Delarive, et autres estampes la plupart lithographiées.

SCULPTURES DE MARBRE, ANTIQUES ET MODERNES, D'IVOIRE ET DE TERRE CUITE.

MARBRES ANTIQUES.

187. Faune avec la Panthère. — *Hauteur quatre pieds environ.*

Il est représenté jeune, debout et entièrement nu ; son front, sur lequel on remarque des cornes naissantes, est couronné de branches de pin ; de la main gauche, il lève son *pedum* ou bâton pastoral, comme pour en frapper une jeune panthère qui est à ses pieds, et qui vient de renverser un vase.

Cette statue est en marbre de Paros, et ne présente que peu de restaurations. Sous le gouvernement *révolutionnaire*, elle avait été prise chez feu M. Crawffurt, et placée dans le musée des antiques. (Voyez le catalogue de ce musée ; an XI de la république.) Plus tard on la rendit à son propriétaire, après la mort duquel elle fut acquise par le chevalier Bonnemaison.

188. Apolline *ou jeune* Apollon. — *Hauteur trois pieds trois pouces.*

Le Dieu représenté nu, lève le bras droit et le place sur sa tête, tandis que de la main gauche il pose sa lyre sur un tronc de laurier.

Cette petite figure dont le torse est de marbre de Paros et d'un très-bon style, provient aussi de la collection Crawfurt. Elle a aussi fait partie du musée royal.

MARBRES MODERNES.

189. Femme couchée. — *Longueur un pied dix pouces.*

Elle est représentée nue et dormant; un oreiller soulève sa tête, son corps repose sur un matelas.

190. Vase de marbre statuaire, orné d'un bas-relief représentant une Bacchanale d'enfans. Il se divise en trois parties : celles de dessus et de dessous sont remplacées à volonté par deux morceaux de pareilles formes, mais d'un marbre tirant sur le jaune de Sienne.

IVOIRES.

191. Groupe composé de trois figures principales, prêtres et prêtresses de Bacchus, formant une espèce de rond; entre elles sont placés trois enfans ailés, l'un tenant une coupe de vin, un autre jouant du chalumeau.

192. Vase d'ivoire, forme de Médicis, avec couvercle, fond et piédouche de vermeil. Une main habile a sculpté, sur l'ivoire, un bas-relief composé de treize enfans, formant une bacchanale. Sur le couvercle est gravé le chiffre de Caroline, reine d'Angleterre, à qui ce précieux meuble a appartenu.

TERRES CUITES.

193. Paul et Virginie couchés dans le même berceau; ouvrage de Chaudet.

194. Petite tête d'enfant, sculptée par François Flamand, et posée sur une gaine de bois noirci.

BRONZES.

195. Quatre petits bustes d'empereurs romains. Deux ont des piédouches de bois noirci. *Hauteur de huit à neuf pouces.*

196. Une petite figure en pied, représentant un empereur romain.

197. Deux forts bustes, représentant les portraits de Vitellius et d'Alexandre Sévère. Les draperies de ces deux figures sont de bronze doré.

198. Deux Vases, forme d'Amphore allongée, avec anses, cannelures tournantes et godrons. *Hauteur deux pieds.*

VASES

De différens marbres, matières dures et autres, et Vase étrusque.

199. GRANDE COUPE. Porphyre vert et blanc, antique et de très-belle qualité. *Hauteur un pied, diamètre un pied trois pouces.*
Ce morceau est remarquable par son volume, le fini et la délicatesse du travail.

200. DEUX VASES de Lumachelle grise, forme d'Amphore alongée. Ils sont ornés de canelures, de godrons et garnis de colets, d'anses et de piédouches de bronze cizelé et doré.

201. DEUX TABLETTES OCTOGONES. Lumachelle brune à filets et taches beau jaune; dite Lumachelle d'Astracan; parfaite, rare et magnifique matière. Elles sont montées sur quatre chimères, avec ornemens en bronze doré. *Diamètre huit pouces, hauteur six pouces.*
Ces tablettes proviennent du musée minéralogique de M. le marquis de Drée. « On ne trouve à Rome, dit ce savant, que des petits morceaux de cette matière; mais les deux échantillons que nous offrent ces deux petits meubles, ont été regardés, pour leur beauté et leurs dimensions, comme uniques. »

202. DEUX VASES. Serpentine dure, vert foncé à grains blancs; très-belle variété. Forme ovale; socle de granit rose. Ces vases ont fait partie du cabinet Grand-pré, vendu en 1809.

203. UN PETIT VASE, forme de Cassolette, Spat-Fluor violet foncé. Ce vase est orné de têtes de bélier, d'anses et de guirlandes de bronze ciselé et doré.

204. DEUX GRANDES COUPES. Jaune antique. *Diamètre un pied un pouce, hauteur dix pouces.*

Elles sont montées en trépied sur des chimères de bronze, à têtes et à pieds de lion.

205. Une Coupe très-applatie, sans pied, de la même substance que les précédentes. *Diamètre un pied.*

206. Une Coupe de jaune antique. *Diamètre huit pouces.*

Elle a fait partie des curiosités qui ornaient le palais du cardinal Fesch. (N° 336 du Catalogue que nous publiâmes en juin 1816.)

207. Grand Vase, forme d'Amphore, à anses prises dans la masse; albâtre oriental rubané, jaune et rouge. Il a fait partie des ornemens de Malmaison. *Hauteur deux pieds six pouces.*

208. Vase étrusque (*terra campana*) à fond noir, forme approchant de celle de Médicis, avec anses. Sur un des côtés est représentée Diane changeant Actéon en cerf; sur l'autre est un guerrier debout et en face d'une jeune femme qui lui présente le plateau d'une aiguière. Ce vase provient du cabinet du roi de Naples.

PIÉDESTAUX,

GAINES, SOCLES, TRONÇONS DE COLONNE, DE MARBRE, DE BOIS ET DE STUC.

209. PIÉDESTAL à GRADINS, composé de différens marbres.

210. DEUX SOCLES de marbre Serpentin. Belle matière.

211. DEUX GAINES d'acajou, enrichies d'ornemens de bronze doré.

212. DEUX PIÉDESTAUX de bois, forme de tronçons de colonnes cannelées.

213. Deux tronçons de colonne en stuc.

214. Un tronçon de colonne, de granit vert des Vosges.

PORCELAINE DE LA CHINE.

215. DEUX GRANDS VASES, fond blanc à fleurs, garnis d'un collet et d'un pied de bronze doré. *Hauteur un pied onze pouces.* Ils posent sur des socles de granit rose d'Egypte, ornés d'une plinthe de bronze.

MEUBLES

EN MARQUETERIE, ACAJOU ET LAQUE DE LA CHINE.

216. Une grande et magnifique commode de marqueterie, établie par Boule, composée de six tiroirs et richement décorée de masques, poignées, moulures d'encadrement, et autres ornemens de bronze parfaitement doré. Le dessus est de marbre bleu turquin. *Largeur quatre pieds dix pouces.*

Ce meuble provient de la riche et nombreuse collection d'objets curieux que le sieur Grandpré avait rassemblés, et qui furent vendus en février 1809.

217. Deux piédestaux octogones (marqueterie de Boule) servant de cippes, enrichis de têtes, frises, moulures et autres ornemens de cuivre ciselé et doré. *Hauteur trois pieds neuf pouces.*

218. Un cabinet à tiroirs, marqueterie d'écaille et d'ivoire.

219. Deux corps de bibliothèque, hauteur d'appui, exécutés en acajou, dans les ateliers de M. Jacob de Malther.

220. Une boite de toilette en laque, façon d'aventurine.

221. Une boite de laque, forme de médailler.

222. Deux boites et un plateau de laque.

FIN.

SUPPLÉMENT.

OBJET DIVERS.

223. Un tableau de M. Berré, représentant divers animaux dans un paturage.

224. Deux exemplaires de choix de l'ouvrage intitulé : *Galerie lithographiée des tableaux de S. A. R. Madame, duchesse de Berry : peintres français modernes.*

225. Une suite d'études, choisies dans les tableaux de Raphaël, et gravées d'après les dessins du chevalier Féréol Bonnemaison.

226. Quatre bustes de marbre statuaire.

227. Portrait en buste, de feu S. R. A. monseigneur le duc de Berry : bronze d'une parfaite exécution.

228. Deux bustes, Aristote et Sénèque : bronzes anciens, avec manteaux d'albâtre et piédouches de marbre.

229. Deux vases de bronze, forme d'aiguière, modèle très-soigné et qui n'a pas été répété.

230. Deux grandes bibliothèques en marqueterie de Boule.

231. Une petite table de bois de citron, avec filets de bois d'amaranthe et de cuivre, et tiroir servant à écrire.

232. Une petite table de bois sculpté et doré, avec dessus d'agate orientale.

233. Une boîte à couleurs, forme de piédestal, exécutée en acajou.

234. Un pupitre à quatuor, ouvrage de Biennais. Ce petit meuble, fait de bois d'acajou, est orné de sculptures et de filets d'ébène et d'ivoire incrustés.

235. Une pendule, (régulateur) renfermée dans une boîte d'acajou. Elle provient du cabinet de M. le duc de Choiseuil, et a été vendue comme ouvrage du célèbre Bréguet.

236. Une écuelle et son plateau en porcelaine tendre de Sèvres, fond bleu, avec médaillon, tant sur l'une que sur l'autre pièce.

237. Deux petites bibliothèques de marqueterie de Boule.

FIN.

hôtel de ??

Vente de ce tableau rue St Thomas
du Louvre vis à vis les Écuries d'Orléans
le mercredi 15 mars à midi.

www.ingramcontent.com/pod-product-compliance
Lightning Source LLC
Chambersburg PA
CBHW071406220526
45469CB00004B/1183